黃友棣

【不能遺忘的杜鵑花】

c o n t e n t s 目次

台灣音樂「師」想起

　　文建會文化資產年的眾多工作項目裡，對於為台灣資深音樂工作者寫傳的系列保存計畫，是我常年以來銘記在心，時時引以為念的。在美術方面，我們已推出「家庭美術館—前輩美術家叢書」，以圖文並茂、生動活潑的方式呈現；我想，也該有套輕鬆、自然的台灣音樂史書，能帶領青年朋友及一般愛樂者，認識我們自己的音樂家，進而認識台灣近代音樂的發展，這就是這套叢書出版的緣起。

　　我希望它不同於一般學術性的傳記書，而是以生動、親切的筆調，講述前輩音樂家的人生故事；珍貴的老照片，正是最真實的反映不同時代的人文情境。因此，這套「台灣音樂館—資深音樂家叢書」的出版意義，正是經由輕鬆自在的閱讀，使讀者沐浴於前人累積智慧中；藉著所呈現出他們在音樂上可敬表現，既可彰顯前輩們奮鬥的史實，亦可為台灣音樂文化的傳承工作，留下可資參考的史料。

　　而傳記中的主角，正以親切的言談，傳遞其生命中的寶貴經驗，給予青年學子殷切叮嚀與鼓勵。回顧台灣資深音樂工作者的生命歷程，讀者們可重回二十世紀台灣歷史的滄桑中，無論是辛酸、坎坷，或是歡樂、希望，耳畔的音樂中所散放的，是從鄉土中孕育的傳統與創新，那也是我們寄望青年朋友們，來年可接下

傳承的棒子，繼續連綿不絕的推動美麗的台灣樂章。

這是「台灣資深音樂工作者系列保存計畫」跨出的第一步，共遴選二十位音樂家，將其故事結集出版，往後還會持續推展。在此我要深謝各位資深音樂家或其家人接受訪問，提供珍貴資料；執筆的音樂作家們，辛勤的奔波、採集資料、密集訪談，努力筆耕；主編趙琴博士，以她長期投身台灣樂壇的音樂傳播工作經驗，在與台灣音樂家們的長期接觸後，以敏銳的音樂視野，負責認真的引領著本套專輯的成書完稿；而時報出版公司，正也是一個經驗豐富、品質精良的文化工作團隊，在大家同心協力下，共同致力於台灣音樂資產的維護與保存。「傳古意，創新藝」須有豐富紮實的歷史文化做根基，文建會一系列的出版，正是實踐「文化紮根」的艱鉅工程。尚祈讀者諸君賜正。

行政院文化建設委員會主任委員　陳郁秀

認識台灣音樂家

　　「民族音樂研究所」是行政院文化建設委員會「國立傳統藝術中心」的派出單位，肩負著各項民族音樂的調查、蒐集、研究、保存及展示、推廣等重責；並籌劃設置國內唯一的「民族音樂資料館」，建構具台灣特色之民族音樂資料庫，以成為台灣民族音樂專業保存及國際文化交流的重鎮。

　　為重視民族音樂文化資產之保存與推廣，特規劃辦理「台灣資深音樂工作者系列保存計畫」，以彰顯台灣音樂文化特色。在執行方式上，特邀聘學者專家，共同研擬、訂定本計畫之主題與保存對象；更秉持著審慎嚴謹的態度，用感性、活潑、淺近流暢的文字風格來介紹每位資深音樂工作者的生命史、音樂經歷與成就貢獻等，試圖以凸顯其獨到的音樂特色，不僅能讓年輕的讀者認識台灣音樂史上之瑰寶，同時亦能達到紀實保存珍貴民族音樂資產之使命。

　　對於撰寫「台灣音樂館—資深音樂家叢書」的每位作者，均考慮其對被保存者生平事跡熟悉的親近度，或合宜者為優先，今邀得海內外一時之選的音樂家及相關學者分別為各資深音樂工作者執筆，易言之，本叢書之題材不僅是台灣音樂史之上選，同時各執筆者更是台灣音樂界之精英。希望藉由每一冊的呈現，能見證台灣民族音樂一路走來之點點滴滴，並為台灣音樂史上的這群貢獻者歌頌，將其辛苦所共同譜出的音符流傳予下一代，甚至散佈到國際間，以證實台灣民族音樂之美。

　　本計畫承蒙本會陳主任委員郁秀以其專業的觀點與涵養，提供許多寶貴的意見，使得本計畫能更紮實。在此亦要特別感謝資深音樂傳播及民族音樂學者趙琴博士擔任本系列叢書的主編，及各音樂家們的鼎力協助。更感謝時報出版公司所有參與工作者的熱心配合，使本叢書能以精緻面貌呈現在讀者諸君面前。

國立傳統藝術中心主任　柯基良

聆聽台灣的天籟

音樂，是人類表達情感的媒介，也是珍貴的藝術結晶。台灣音樂因歷史、政治、文化的變遷與融合，於不同階段展現了獨特的時代風格，人們藉著民俗音樂、創作歌謠等各種形式傳達生活的感觸與情思，使台灣音樂成為反映當時人心民情與社會潮流的重要指標。許多音樂家的事蹟與作品，也在這樣的發展背景下，更蘊含著藉音樂詮釋時代的深刻意義與民族特色，成為歷史的見證與縮影。

在資深音樂家逐漸凋零之際，時報出版公司很榮幸能夠參與文建會「國立傳統藝術中心」民族音樂研究所策劃的「台灣音樂館—資深音樂家叢書」編製及出版工作。這一年來，在陳郁秀主委、柯基良主任的督導下，我們和趙琴主編及二十位學有專精的作者密切合作，不斷交換意見，以專訪音樂家本人為優先考量，若所欲保存的音樂家已過世，也一定要採訪到其遺孀、子女、朋友及學生，來補充資料的不足。我們發揮史學家傅斯年所謂「上窮碧落下黃泉，動手動腳找資料」的精神，盡可能蒐集珍貴的影像與文獻史料，在撰文上力求簡潔明暢，編排上講究美觀大方，希望以圖文並茂、可讀性高的精彩內容呈現給讀者。

「台灣音樂館—資深音樂家叢書」現階段一共整理了二十位音樂家的故事，他們分別是蕭滋、張錦鴻、江文也、梁在平、陳泗治、黃友棣、蔡繼琨、戴粹倫、張昊、張彩湘、呂泉生、郭芝苑、鄧昌國、史惟亮、呂炳川、許常惠、李淑德、申學庸、蕭泰然、李泰祥。這些音樂家有一半皆已作古，有不少人旅居國外，也有的人年事已高，使得保存工作更為困難，即使如此，現在動手做也比往後再做更容易。我們很慶幸能夠及時參與這個計畫，重新整理前輩音樂家的資料，讓人深深覺得這是全民共有的文化記憶，不容抹滅；而除了記錄編纂成書，更重要的是發行推廣，才能夠使這些資深音樂工作者的美妙天籟深入民間，成為所有台灣人民的永恆珍藏。

時報出版公司總編輯
「台灣音樂館—資深音樂家叢書」計畫主持人　林馨琴

台灣音樂見證史

今天的台灣，走過近百年來中國最富足的時期，但是我們可曾記錄下音樂發展上的史實？本套叢書即是從人的角度出發，寫「人」也寫「史」，勾劃出二十世紀台灣的音樂發展。這些重要音樂工作者的生命史中，同時也記錄、保存了台灣音樂走過的篳路藍縷來時路，出版「人」的傳記，亦可使「史」不致淪喪。

這套記錄台灣二十位音樂家生命史的叢書，雖是依據史學宗旨下筆，亦即它的形式與素材，是依據那確定了的音樂家生命樂章——他的成長與趨向的種種歷史過程——而寫，卻不是一本因因相襲的史書，因為閱讀的對象設定在包括青少年在內的一般普羅大眾。這一代的年輕人，雖然在富裕中長大，卻也在亂象中生活，環境使他們少有接觸藝術，多數不曾擁有過一份「精緻」。本叢書以編年史的順序，首先選介資深者，從台灣本土音樂與文史發展的觀點切入，以感性親切的文筆，寫主人翁的生命史、專業成就與音樂觀、性格特質；並加入延伸資料與閱讀情趣的小專欄、豐富生動的圖片、活潑敘事的圖說，透過圖文並茂的版式呈現，同時整理各種音樂紀實資料，希望能吸引住讀者的目光，來取代久被西方佔領的同胞們的心靈空間。

生於西班牙的美國詩人及哲學家桑他亞那（George Santayana）曾經這樣寫過：「凡是歷史，不可能沒主見，因為主見斷定了歷史。」這套叢書的二十位音樂家兼作者們，都在音樂領域中擁有各自的一片天，現將叢書主人翁的傳記舊史，根據作者的個人觀點加以闡釋；若問這些被保存者過去曾與台灣音樂歷史有什麼關係？在研究「關係」的來龍和去脈的同時，這兒就有作者的主見展現，以他（她）的觀點告訴你台灣音樂文化的基礎及發展、創作的潮流與演奏的表現。

本叢書呈現了二十世紀台灣音樂所走過的路，是一個帶有新程序和新思想、不同於過去的新天地，這門可加運用卻尚未完全定型的音樂藝術，面向二十一世紀將如何定位？我們對音樂最高境界的追求，是否已踏入成熟期或是還在起步的徬徨中？什麼是我們對世界音樂最有創造性和影響力的貢獻？願讀者諸君能以音樂的耳朵，聆聽台灣音樂人物傳記；也用音樂的眼睛，觀察並體悟音樂歷史。閱畢全書，希望音樂工作者與有心人能共同思考，如何在前人尚未努力過的方向上，繼續拓展！

　　陳主委一向對台灣音樂深切關懷，從本叢書最初的理念，到出版的執行過程，這位把舵者始終留意並給予最大的支持；而在柯主任主持下，也召開過數不清的會議，務期使本叢書在諸位音樂委員的共同評鑑下，能以更圓滿的面貌呈現。很高興能參與本叢書的主編工作，謝謝諸位音樂家、作家的努力與配合，時報出版工作同仁豐富的專業經驗與執著的能耐。我們有過辛苦的編輯歷程，當品嚐甜果的此刻，有的卻是更多的惶恐，為許多不夠周全處，也為台灣音樂的奮鬥路途尚遠！棒子該是會繼續傳承下去，我們的努力也會持續，深盼讀者諸君的支持、賜正！

「台灣音樂館—資深音樂家叢書」主編　趙琴

【主編簡介】
加州大學洛杉磯校部民族音樂學博士、舊金山加州州立大學音樂史碩士、師大音樂系聲樂學士。現任台大美育系列講座主講人、北師院兼任副教授、中華民國民族音樂學會理事、中國廣播公司「音樂風」製作・主持人。

用音樂閱讀歷史

「淡淡的三月天，杜鵑花開在山坡上……」，這是我很小的時候就會唱的一首歌；後來，年紀稍長，同學間開始流行起《遺忘》：「若我不能遺忘，這纖小軀體，又怎載得起如許沈重憂傷！人說愛情故事，值得終生想念，但是我呀，只想把它遺忘！」在為賦新詞強說愁的少年時期，唱著唱著，每個女生都不自覺地蹙眉捧心，彷彿也承載了愛情的沈重憂傷，必須學習遺忘。

此外，我還會唱《中秋怨》、《問鶯燕》、《當晚霞滿天》、《思我故鄉》……，當然，還有那首一唱就要肅然起敬的《孔子紀念歌—禮運大同篇》。我老是懷疑，那一串串佶屈聱牙的歌詞，作曲者是如何把它變成流暢的旋律，並且塞進我們的腦子裡去的？

然而，我從來不曾注意到，這些歌曲都是出自同一個作曲家之手，那就是黃友棣先生；更沒有想到，有一天，我要為黃先生寫一本傳記。

為黃先生寫傳，有許多意想不到的困難：其一，黃先生與民國同壽，今年九十一歲整；他的一生，經歷了國民革命、北伐、抗戰、遷台等，如同一部中國近現代史的縮影。新舊時代的變遷，東西文化的激盪，都可以在他身上找到殘存的印記，這樣豐富精采的生命歷程，豈是區區數萬字的傳記可以克竟全功的！

其二，黃先生勤於著述，迄今已完成了不下兩千首曲子，十餘本

專著，這麼篤實深厚的音樂成就與學問涵養，又豈是這樣一本小書可以分析透徹的呢！

更何況，黃先生至今仍耳聰目明、健談爽朗，他會以他一貫嚴謹的態度，仔細地閱讀每一個字句，作一個最精細，卻也是最寬容的讀者。想到這裡，令我兢兢業業，對這本書更不敢稍存一絲苟且之心了。

近年以來，有不少人為黃友棣先生寫傳，還有兩篇以黃先生為研究對象的碩士論文；雖然篇幅長短不同，詳略各異，但都大體勾勒了黃先生的生命圖像。我一直苦苦思索，我要寫的這本傳記，與現存的其他傳記有何差異？我要如何呈現黃友棣這個人？

中國音樂史一直是我的研究興趣之一，當我接觸黃友棣先生的資料時，很自然地，我運用了閱讀歷史的眼光，想為他找尋一個音樂史上的定位，這個定位，兼具歷時性（Diachronic）與共時性（Synchronic）；不僅在中國近現代音樂史上，更因時代環境及黃先生個人經歷，必須放大至兩岸三地的大格局裡去衡量；這也是本書希望呈現的觀點之一。

黃友棣先生並非出身於正統的音樂學院，他的音樂教育大半來自於苦學自修，這種執著與熱情非常人所能。本書〈生命的樂章〉以三章的篇幅寫他三十八歲以前的生活，仔細描寫了他的成長歷程，刻劃他與音樂的因緣遇合；三十八歲以後，生命大體定型，就以第四章作通盤的介紹。這樣的章節安排，是為了突顯他苦學音樂的不易，以及堅持理想的毅力；這是本書希望呈現的觀點之二。

黃友棣先生遵循儒家的音樂思想，主張「大樂必易」，美好的音樂不需要繁複的華彩；同樣的，好的人物傳記也不應艱澀難懂。本

書是寫給一般社會大眾看的，因此，書中迴避了連篇累牘的音樂術語和音樂分析，轉而介紹黃先生的人格特質和音樂思想，試圖引領讀者進入作曲家的內心世界，窺視舞台大幕後音樂家的真實性情；這是本書希望呈現的觀點之三。

　　作為一個音樂家，黃友棣先生的舊學根柢是相當出色的，他熟讀詩詞，博覽古籍；表現在音樂上，他特別強調詩樂合一，重視平仄格律與音樂旋律的配合。這份功夫，並不是音樂界人人都能欣賞的，卻是黃先生獨具特色的音樂成就之一；這是本書希望呈現的觀點之四。

　　黃友棣先生精於作曲、演奏，能指揮、會教學，但在本質上，他是一位音樂教育家。他深受「學堂樂歌」那一代音樂家的影響，以音樂教育為職志，寧可不作交響曲，也要為兒童寫歌舞劇，這種屈己從人的襟懷是可佩的。本書名為《不能遺忘的杜鵑花》，《遺忘》與《杜鵑花》，都是黃先生名作；他少小清貧，苦學音樂，猶如山坡上的野杜鵑，雖然飽經風雨，卻依舊燦爛吐豔，他的為人和音樂，誰能輕易遺忘呢？

　　本書的完成，要感謝黃友棣先生的指導、趙琴小姐的玉成、時報出版公司的鼎力協助；還有，高雄地區的朋友們——陳麗枝、辛明盡、王景行、鄭光輝、李子韶、張瑾、陳碧霜、敬定法師……，他們把對黃友棣先生的愛轉化為對我的幫助，他們的熱情與無私是我永遠感念的。

<div align="right">沈　冬</div>

生命的樂章

磊磊澗中石

有生之初失怙日

　　山川之美，在於崎嶇險阻；人生之美，在於困苦重重。我
們不要祈求較輕的擔子，卻要練就更堅強的肩膀。克服險阻，
戰勝困難，其過程本身就充滿快樂。能了解此，也就必能了解
詩人所言：「敢云閱歷多艱苦，最好峰巒最不平。」

<div align="right">——黃友棣·《樂苑春回》</div>

　　一個人的誕生，乍看彷彿偶然，但回歸到歷史的脈絡裡，
卻顯露出深刻的意義。黃友棣就是這樣一個人。

【大宅門裡的日子】

　　一九一一年，歲次辛亥，農曆八月十九日（陽曆十月十
日），武昌起義的驚雷撼動了衰敗的清廷。長久以來，眾多革
命志士前仆後繼、捨死忘生的奮鬥目標終於達成；武昌起義，
終結了中國五千年的君主專制，建立了五族共和的中華民國。

　　後人在評量辛亥革命時，常認爲是歷史上重要的分水嶺和
里程碑。革命先烈的揭竿起義，瓦解了傳統的封建王權與政治
秩序，也揭開了文化上新的一頁。新的思潮醞釀已久，新的文
化蔚然蜂起；舊制崩毀，舊學退位，民國初建，一切都充滿了
新希望。黃友棣，就誕生在這個新舊鼓盪交替的蛻變時刻，他

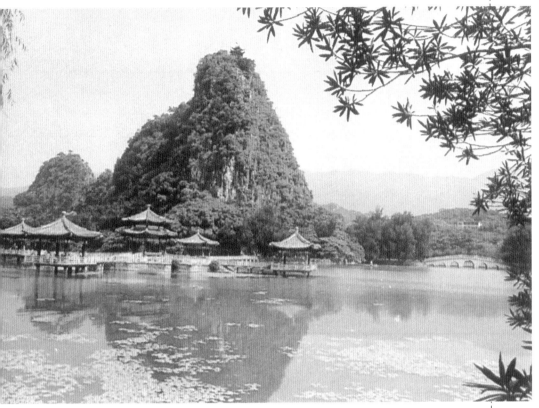

▲ 七星巖山光掩映，水色澄鮮，山水與亭台映照，構成一幅絕美的圖畫。圖中是五龍亭。

的一生，也彷彿在印證和實踐這種蛻變。

　　武昌起義之後的三個多月，辛亥年農曆十一月二十六日，黃友棣誕生於廣東省西江端州，肇慶府治的高要縣。

　　「肇慶」是歷史悠久的嶺南名郡，早在秦朝時期，此地就有蒼梧國，是為南越的屬國；漢武帝平定南越之後，在此設置高要縣，屬蒼梧郡。「高要」二字，得名於境內的「高要峽」，因為山高峽峻，峽水穿山而過，細長的峽水，如腰間衣

▲ 鼎湖山為嶺南四大名山
之一，山高林密，遍布
瀑布與水潭；飛水潭則
是最大的一個瀑布，高
達三十餘丈，終年飛瀑
如練，如百尺重泉。

◀ 七星巖由七座挺拔秀麗
的岩峰組成，布列如同
北斗七星，周圍湖水環
繞，山水相映成趣。圖
為七星巖的牌坊。

帶，因而有了「高要」之名；到了宋徽宗時，始改名爲「肇慶」。

肇慶是中原文化和嶺南文化的交匯點，風景秀麗。七星巖有七座岩峰布列在湖面上，山環水繞，波光岩影與樓閣亭榭，構成奇麗的山水風景；鼎湖山是廣東四大名山之首，被稱爲「北回歸線上的綠寶石」，龍潭飛瀑，景致深秀。還有東郊羚羊峽的端溪，是中國四大名硯之首——端硯的產地，端硯溫潤如玉，唐朝初年已獲得文人的賞愛。這湖光山色，景致天然的嶺南古都，就是黃友棣的家鄉。

高要縣城西門外約兩里路的沙街，有一座高大的府邸，大門上高懸著「司馬第」的匾額；因爲黃友棣的祖父曾任司馬之官，所以宅子被稱爲「司馬第」。不過這棟氣派的大宅門裡，住的是黃友棣的叔父；母親帶著他和兄弟姊妹，另外住在縣城西門的老宅裡。

黃友棣出生的時刻，以農曆算，是辛亥年十一月二十六日，以陽曆算，已是民國元年（壬子年）的元月十四日了。算起來，他與民國同歲，只比民國小了十四天[1]。黃友棣的父親燦章公，是一位熱心公益的地方仕紳；母親林浣薇女士，則是出身於書香門第的大家閨秀。黃友棣排行第六，上面有兩個姊

註1：黃友棣出生於農曆辛亥年11月26日，換成陽曆是民國元年（1912年）元月14日，他自己填寫表格上的出生年月日，經常寫作「民國元年十一月二十六日」，這是農曆、陽曆兼用，但把自己寫小了十個月。

姊、三個哥哥，兩歲時，母親又為他添了一個小妹，同母的兄弟姊妹一共七人。這本來是個幸福的家庭，然而，父親的遽然病逝，使得一家人開始了掙扎求生的艱苦歲月；年幼的黃友棣，從小就嘗到人生的苦果。

父親撒手塵寰的那年，黃友棣不過兩歲，小妹才出生不久，數口之家，非寡即弱，這樣的一個家庭要如何維持生計呢？叔父沈溺於抽大煙，天天陶醉在吞雲吐霧的世界裡，完全幫不上忙；母親是位柔弱的千金小姐，她的文才遠勝於經濟才幹，這份擔子對她來講，委實太沈重了。

於是，父親走後，祖上遺留下來的田產，一筆一筆地逐漸被外人侵占，討也討不回來。本來，父親熱心興學，在鄉里間廣受敬重，也還有許多道義之交的好朋友，在地方上都是有頭有臉的人物；可是，黃友棣的母親年輕貌美，所謂「寡婦門前是非多」，一般好友，又怎敢輕易和她來往，伸出援手呢？

一方面食之者眾，另一方面家產漸失，這無依無靠的一家人，最後終於走上了舉債度日的路子。

「舉債」這件事，帶給黃友棣的影響是刻骨銘心的，現實生活的匱乏困苦，經濟壓力帶來的低迷氣氛，這一切，即使還在童年，也深深烙印在黃友棣的心版上，但年紀還小，他只能在無可奈何的憂慮中，煎熬度日。

這種環境，造成了黃友棣的沈默、早熟與乖巧、體貼。事實上，母親歷年所積欠的債務，到頭來，還是這個乖巧的幼子所一肩挑起的；因為哥哥們長大自立之後，個個自顧不暇，黃

▲ 慶雲寺在飛水潭之南，鼎湖山山頂的水潭每遇天雨，就有雲霧升起，據傳黃帝曾在鼎湖山鑄鼎，後來化龍飛昇，捲起萬丈雲氣，慶雲寺也因此得名。

友棣只好在大學畢業之後，以部分收入爲家裡還償債務，一直還了十幾年，才算擺脫了這債務纏身的噩夢。

這種成長經驗，使得黃友棣對「舉債」一事視爲畏途，他絕不輕易開口借貸，在人際關係裡也格外謹愼、寬容；因爲他想趕快還完上輩子所欠的債，又怕一不小心，欠下了來生的債。

黃友棣一生，一直以一個「還債的人」自居，因爲立心還債，所以不貪取、不求榮，只希望債務清除，便得超然解脫；這樣的觀念，反而使得他心安理得，無罣無礙。

黃友棣的母親林浣薇女士，是位纏足的傳統女性，長得非

常漂亮，而且知書識字，很能說些啓發人心的小故事；這點，擅長引喻說理的黃友棣的確得到了她的遺傳[2]。在沁涼如水的夏夜裡，在明月如洗的庭園中，幼年的黃友棣和兄弟姊妹繞膝遊戲，總會要求母親講故事，這些故事，也成爲黃友棣永恆的生命記憶。

鄉里有流傳已久的故事，是說一個鬼到人家投胎轉世，路上跟別的鬼閒談，說：「我要去某某家，只穿一件新衣就走。」這話被深夜趕路的人聽見，忙跑去告訴了這家人；這家人爲了怕新生的孩子夭折，從小就不給他穿新衣，直到孩子十八歲要成親了，給他縫了生平第一件新衣；結果，孩子穿上新衣，立刻昏迷不醒，很快就氣絕了。

黃友棣家的老園丁也有個奇特的遭遇。一個夜裡，老園丁在花園裡抓到了一隻小白雞，小白雞回頭一啄，啄傷了老園丁的手，瞬間化爲一錠白銀；老園丁得到了意外之財，心裡非常高興，但那隻被啄傷的手疼痛不堪，只好去求醫診治，結果，他花在治傷上的錢，不偏不倚，就是那錠白銀的價值。

這兩個故事都表現了傳統的「宿命觀」。人生在世，「一飲一啄，莫非前定」，如果命中註定只能穿一件新衣，穿到了就得撒手，一刻不得流連；如果命中註定無此福分，撿到了意外之財，也沒法兒長久保有，轉眼還是兩手空空。這些小故事對黃友棣有很深的影響；他的成長過程極爲坎坷，他覺得，這就是命中註定，只能逆來順受，不必強求！

不過，黃友棣和母親算不上親近，也難怪，自從兩歲喪

父，母親勉力挑起生活的擔子，哪有時間和心力陪伴這個小兒子呢！再加上黃友棣少小離家，母子聚少離多，有點疏離也是難免的。母親雖然知書達禮，卻不會當家理計，黃友棣還記得，母親是如何處理帳目的：

母親有時會接受親戚鄰居的邀請，眾家女眷們一起打打小牌，消磨時間，但她的牌技豈止不高明而已，根本是每賭必輸，大家都戲稱她「書香世家」、「秀才手帕」；「書」，諧音「輸」，「秀才手帕」，則是用來「包書（輸）」的。

光輸錢還不要緊，麻煩的是，母親處理賭債的方式。比方說她今天輸了銀元一元二角，她就對邀賭的親戚說：「給我八角，就在帳簿上記我向你借了二元吧！」於是，輸了錢反而有現銀收入！這種的阿Q的理財方式，實在是異想天開。即使家常的小賭小輸，日積月累也是一筆數目，這些帳目，將來可都得著落在黃友棣的身上清償。

【小學裡的音樂初體驗】

黃友棣七歲那年春天，進入「區立啓穎初級國民小學校」就讀，這是值得紀念的一件事，因為這所學校是他父親生前熱心鼓吹籌辦的，現在終於實現了建校的理想；黃友棣對父親的印象十分模糊，但父親的遺愛，依舊庇蔭著黃友棣。

他和其他兄弟，每天步行上學，途中遠眺著名的七星巖，童稚的黃友棣覺得那是「七隻懶洋洋的蛤蟆，默然蹲在田邊打瞌睡」。每天，在晨光熹微中，在七星巖奇秀的景觀中，失怙

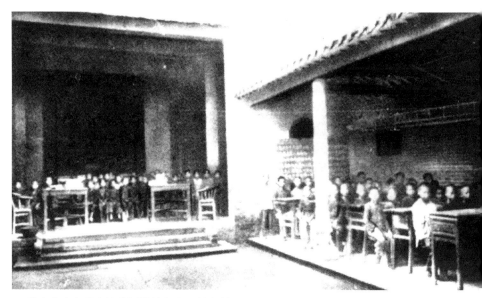

▲ 設在古老寺廟內的鄉村學校教室：黃友棣在城隍廟上的小學，大約就是這個景象。

的黃友棣乖乖的走兩公里路去上學，去吸收知識，去沾溉不曾領略的父愛。

啓穎小學的校長葉蘭墀先生，是一位前清的秀才，工書法、擅繪畫，在當時頗爲知名；書法和繪畫，也成爲啓穎學生的共同嗜好。可以想見，這是一個比較重視傳統學問的學校，學校裡既沒有音樂課，也沒有音樂設備。

十歲那年，因爲上學的路程實在太遠了，黃友棣和哥哥們一同考入家對門城隍廟新辦的區立高級小學，這所學校與前一所學校最不同的地方，就是學校裡有風琴，也上音樂課。學生們經常圍著風琴唱歌，歌曲包括文人創作的雅樂、教會的聖歌，還有戲班的雜曲，當然，還有有趣的「新歌」，都是些塡

了中國歌詞的日本「學堂樂歌」。

這可以說是黃友棣的「音樂初體驗」，在學習歌唱的過程裡，他感受到莫大的愉悅。但僅僅唱歌不能滿足他，於是他要求老師，讓他彈奏那架發出奇妙聲響的風琴。令人驚訝的是，從來不曾學過樂器、也不會視譜的黃友棣，竟也能模仿老師，右手彈著曲調，左手隨意按著和絃，彈奏出的音樂雖然算不上美妙，卻令黃友棣自己驚喜不已。他的生命裡彷彿初次開啓了一扇窗，讓他窺見了神奇的音樂國度；又像點著了一盞燈，讓他沐浴沈浸在音樂的光輝裡。

一九二二年的冬天，粵軍和桂軍為了爭奪地盤，在廣東交戰不休[3]。一天，粵軍進駐了黃友棣家對面的城隍廟，黃昏時分，正是黃友棣一家圍桌吃飯的時刻，桂軍從後園外推倒他家的圍牆，不由分說，闖入家裡，架起機關槍，向對街的粵軍開始掃射攻擊，嚇得黃友棣一家人晚餐沒吃完，驚惶失措地躲進床下。

午夜到了，兩軍還是激戰未休，槍聲持續不斷；又怕又累的一群孩子，在母親的帶領下，摸出後園，爬過短牆，向法國天主堂求救。這才發現，天主堂的長廊裡，已經睡滿了附近的居民，他們扶老攜幼，倉皇逃難，個個飽受槍戰驚嚇，驚魂未定，默默無語。

第二天，天亮了，槍聲也停了，黃友棣和家人回家察看。在晨光微曦裡，他們看到了一片頹垣斷壁；昨夜還是甜蜜的家園，如今已成焦土廢墟。軍隊雖已走得精光，但家中的東西也

註3：辛亥革命以後，民國雖建立，但國家仍是動盪不安，政潮接踵而來，實力強大的軍閥各自據地稱雄，中國陷入軍閥混戰之中。當時廣東在國父的領導下成立了軍政府，下令北伐，但桂系和粵系的軍閥，仍在廣東爭鬥不休。

被劫掠一空，留下滿地瓦礫碎石和燒焦的破棉爛布；舉目蒼天，黃友棣一家人，又該向誰去訴說戰爭的無情呢？

老宅就這樣毀於一夕戰火，已經是舉債度日的一家人，陷入了更大的困境，萬般無奈之下，母親只好帶著他們狼狽地投奔廣州的大姊家，開始了另一段寄人籬下的坎坷生活。

大姊嫁到廣州，夫家由經商起家，致富之後開了銀樓，經濟狀況還算寬裕；但時局不好，生意不好做，對於拖家帶眷投奔上門的窮親戚，他們不好意思拒絕，卻也沒有好臉色。

這個家，上有嚴厲的家長（大姊夫的爸爸），又有庶母、兄弟、妯娌、長姊、幼妹……，是個頗為複雜的大家庭。大姊嫁過來當媳婦，本來就不輕鬆，再加上妯娌不合，口舌是非多，現在突然來了好幾位娘家人吃閒飯，想想大姊的立場，也真為難，於是，對於弟弟的一切，大姊不但不敢多加關懷，反而格外苛刻，以示大公無私，表示她沒有暗中補貼了娘家人。

真正寄居大姊家的日子不過一年多，這段日子對少年黃友棣而言，是難捱的折磨；對未來的音樂家黃友棣而言，卻是身心兩方面嚴苛的焠煉。

在大姊家的日常生活，以食而言，每天只供應一頓晚餐，早餐是自動被省略的，中午的飯錢也只夠買一個麵包裹腹。以衣而言，腳上只有一雙運動鞋，破了，自己用針線補一下繼續將就著穿；身上也只有一套校服，週末自己清洗，第二天不管衣服乾了沒乾，都得穿著上學。黃友棣回憶說，有時天氣陰冷，溼答答的衣服貼在身上，那種貼體徹骨的冰寒，就有如

「毒蛇纏身」，分分秒秒都是煎熬。

至於住呢，分配給黃友棣和他四哥的，是門廳旁的陰暗的小屋，更糟糕的是，小屋地底下有暗溝，是全棟房屋的「下水道」，房裡因而潮溼生霉，床下滿布青苔，霉味與臭味充斥室內。小屋在門廳旁，家中關門鎖戶，應門接待的門房工作，自然也順便由黃友棣擔任了。

這種物質條件真是惡劣極了，而黃友棣每天放學回來，還要擔任小外甥的家教，三更半夜還常常被姊夫的嫂嫂叫去代筆寫家信，更不時挨大姊的罵，作大姊發洩情緒的出氣筒。這樣的生活環境，對於一個十一、二歲、正在發育的少年是極度的折磨。因此，黃友棣長期營養不良，冬天手腳長滿了凍瘡；性格上，更是變得沈默寡言，不與人爭，凡事只要求自己忍耐，忍耐，再忍耐！因此，眾人幫他起了兩個綽號，一個是「孤獨鬼」，一個是「古老石山」。

是啊！「孤獨鬼」！「古老石山」！這個家人之間的戲謔之語，卻生動地刻畫了黃友棣畢生的性格。「古老石山」就是「磊磊澗中石」[4]，它堅硬的質地是亙古不變、永恆不改的，猶如黃友棣面對困境的堅毅性格和他對音樂事業的執著；「孤獨」，更是黃友棣性格中最深沈的質素之一，所謂「獨上高樓，望盡天涯路」[5]，一個人如果不孤獨，如何能時時反省，自我惕勵，追求天涯般遼遠的理想和志業？一個音樂家如果不孤獨，又何能沈潛身心，神與物遊，譜成自然天籟般的妙音？

我們經常見到的黃友棣，總是笑容滿面，和藹可親，不時

註4：出自東漢末年《古詩十九首》中的《青青陵上柏》。「磊磊澗中石」是描寫山澗中磊磊堆積的山石，和人生的短暫脆弱相比，山石的質地堅硬，是一種永恆的象徵。

註5：「昨夜西風凋碧樹，獨上高樓，望盡天涯路。」出自北宋晏殊的《蝶戀花》。這闋詞本來是寫閨中女子登樓遠望，不知遊子何時歸來；也形容人在孤獨的時候，才會有前瞻的眼光，登高追尋自己的理想。

生命的樂章

▲ 年逾九十的黃友棣，依舊是風度翩翩，笑容可掬。人家常問他為什麼不老，他總風趣地說：「老定了，不會再老了！」

講幾句玩笑話，恂恂然一派長者風度，有他在座，一定滿座風生，笑語不斷。然而，在他開朗的表象下，仍可依稀感受到他與人保持著一定的距離。他執守著孤獨，彷彿緊握唯一的珍寶，因為那是他的內在世界，那是他創作的泉源。呵！孤獨鬼到了九十歲，也還是挺孤獨的呀！

一般人處在惡劣的環境之下，或是怨天尤人，或是退縮怯懦，甚至於自暴自棄，可是十二歲的黃友棣卻不同！表面上，他沈默寡言，既不與其他孩子玩耍，也不和陌生的來客寒暄，現實的困苦和無奈使得他分外早熟，不管別人怎麼看、怎麼笑，他努力向學，在班上經常名列前茅。

姊夫家沒人在意他優秀的成績，甚至根本不曾開口問過一聲，但黃友棣內心處之泰然。他想：「何必你們知道，天上的老頭兒知道就夠了。」這彷彿是《論語》裡「人不知而不慍」，「不患人之不己知」的風範[6]，細想起來，這原是年輕的黃友棣出於無奈的一種自我安慰，到後來，竟也成了他畢生待人處事的原則。

在姊夫家，黃友棣受夠了委屈，人人都可以對他呼來喝去。他看到了大宅門裡自私的人性，層出不窮的勾心鬥角；點點滴滴，黃友棣親身體驗，記在心裡，他天性寬厚，這一段生活經驗，使得他體會寬容和體貼的重要。黃友棣一生竭力對人寬容體貼，為的就是不讓別人經歷他自己曾經歷的痛苦。

一九二三年的秋天，廣州流行著致命的鼠疫，黃友棣的四哥被傳染上了，在醫院裡一病不起。黃友棣每夜和四哥同床而

註6：《論語·學而》：「子曰：『學而時習之，不亦說乎！有朋自遠方來，不亦樂乎！人不知而不慍，不亦君子乎！』」《論語·學而》：「子曰：『不患人之不己知，患不如人也。』」意思是說不必求旁人的了解。

眠，也染上了這可怕的惡疾，病得死去活來，衛生局還派人來姊夫家，裡外徹底消毒一番。這一來，可把姊夫一家人給嚇壞了，顧不得黃友棣大病之後身體虛弱，急忙安排他寄住到小學宿舍裡。從此之後，黃友棣以校為家，開始了獨立的生活。

【友愛雜誌初露文采】

黃友棣來廣州以後，考進了廣東省立高等師範附屬小學，後來改為國立中山大學附屬小學，黃友棣和中山大學從此結下不解之緣。八十年以後，他得到了中山大學的傑出校友獎，在高雄西子灣的中山大學，校長劉維琪親自頒獎給因腳傷而坐在輪椅上的黃友棣，對他備極推崇。這一刻，在笑容可掬、譽滿海內外的音樂大師身上，誰想得到八十年前，那個瘦弱沈默、飽受欺凌的少年堅強而寂寞的身影呢！

遷入學校宿舍後，黃友棣彷彿「出於幽谷，遷於喬木」，學校宿舍的設備雖然不完善，但比姊夫家陰狹湫暗的斗室可要強多了；更何況，不必日日看人家臉色，不必聽人家喋絮不休，可以隨心所欲地專注於求取學問，對黃友棣而言，這就是光明自由的新天地。他就像羽翼初豐的小鳥，現在有了機會，開始要試著展羽拍翅，振翼高飛了。

因為生活規律，心情開朗，黃友棣的身體逐漸好了起來，他對學校的一切都充滿了好奇心，也都熱心去參與。附小有「學校市」的制度，黃友棣因為聰明好學，性情溫和，被同學選為學校市「教育局」的局長。「官兒」雖大，卻是一位人民

「公僕」，要負責管理上下課打鐘、編壁報、出布告等；他和同學合作無間，展現了初步的領導能力。

他也經常自告奮勇幫職員寫蠟紙、印講義，還主動去圖書館做義工、整理圖書，甚至情願在週末假日留下來看守圖書館，館員因而特准他自由進入書庫。從此，他在圖書館消磨了大量時間，狼吞虎嚥地吸取觸手可及的一切知識。這樣博覽群書，讓他在短時間之內，寫作的能力突飛猛進，開拓了知識的範疇，打下了日後學習的基礎。

這時候，黃友棣可算是一位醉心寫作的文學少年，他浸淫在古典文學裡，對詩詞尤其偏好。當時是二〇年代初期，五四運動剛剛發生，白話文運動興起，白話文寫作蔚為風氣，黃友棣也對散文創作抱持著濃厚的興趣，想要寫點兒東西。

他是一個劍及履及的人，於是，拿出好不容易存下來的一點兒壓歲錢，買了白紙顏料，一個人身兼作者、編輯、插圖、抄寫，完成了一本模仿《兒童雜誌》的新雜誌，名為《家庭雜誌——友愛》，雜誌的內容有：家事評論、故事、詩篇、成語解釋……。

雜誌完成了以後，黃友棣非常得意，寄給他的小妹。可是，這位唯一的讀者兼訂戶，對這本免費贈閱的雜誌顯然興趣不高，既沒有任何的讀者回應，甚至懶得回封信告訴他「收到了」。滿懷期待的黃友棣由心焦、失望，到傷心；但他秉持貫徹始終的精神，仍然按月出刊，前後整整一年，共出了十二期。

歷史的迴響

「五四運動」發生於一九一九年，這個運動始於抗議日本占領山東半島，終究演變成新文化和新文學運動。新文化運動提倡「德先生」和「賽先生」，即民主（Democracy）和科學（Science），新文學運動則反對舊文學，胡適在他有名的〈文學改良芻議〉一文中，提出文學改良的「八事」，包括「言之有物、不摹仿古人、不作無病呻吟、不用典、不對仗、不避俗字俗語」等，主張使用白話文，反對艱澀的文言文。五四運動，可以說是一次思想啟蒙運動，給中國政治、社會、文化等各方面造成了劇烈的衝擊。

後來，黃友棣才知道，小妹每次收到這本雜誌，就把它高高擱在櫃上，看也不看；她可不知道，這本簡陋的手抄本雜誌，可是一個文學少年苦心編織的夢呢！

黃友棣的文學之夢就這樣醒了。他還是喜歡文學，喜歡寫作，但他體會到別人的讚揚肯定是無法強求的；相反的，人世間的冷漠倒是常態。

才華蓋世的人，總以為自己一出手，驚采絕豔，將使世人立即拜倒嘆服於膝前，譽為不世出的天才；結果出乎意料的，迎接自己的卻是別人的冷漠訕笑、嚴苛批評。一個人如果看不破這一層，為世間的虛名流淚、為別人的評價自苦，終究會將自己的才華磨蝕殆盡，甚至含恨度日，抱憾終天。

黃友棣在編輯《友愛》月刊中得到了這個教訓，他的反應與在姊夫家不求家人欣賞自己的好成績，是如出一轍的。在成長的過程中，黃友棣就這樣，一次又一次，強化自己的武裝，錘鍊自己的韌性，讓自己更有能力面對艱困生活的挑戰。

【一日為師　終生為師】

小學宿舍的舍監，是後來國民黨的黨國大老鄭彥棻。當時，鄭彥棻剛從中山大學畢業，留校服務，擔任小學部的訓育主任，兼教數學和物理。他教學認真，賞罰分明，對學生極為關心，甚至能由腳步聲分辨出是哪一位同學。多年以後，黃友棣依舊懷念鄭老師，說他是「金剛模樣，菩薩心腸」。

有一次，鄭老師隔著房間問黃友棣現在幾點，黃友棣順口

答：「四時多一些！」鄭老師不高興了：「多一些？全不精確！到底是四時幾分幾秒？」原來他的手錶停了，正要校正時間。這教了黃友棣很重要的一課：「事無大小，皆須精確。」這點黃友棣終生牢記不忘。

黃友棣和鄭老師的相處只有短短一年，一年後，黃友棣小學畢業，鄭老師也遠赴法國留學，但黃友棣對鄭老師一直恭執弟子之禮，始終不懈。一九八○年，鄭彥棻為《中央日報》撰文，八十餘歲的「老老師」，對這六十九歲「老學生」的尊師重道，還是讚賞有加呢！

小學教育，對黃友棣還有一個重大的影響，那就是愛國觀念的養成，以及對於「國父思想」的認識。

廣東是革命的搖籃，　國父孫中山先生不屈不撓十次起義的故事，是廣東人津津樂道的，也是所有廣東人的驕傲。當黃友棣念小學的時候，孫先生每週都會親自到高等師範（也就是後來的中山大學）文明路大禮堂演講三民主義；小學生雖然沒有聽講的資格，但每次演講以後，鄭彥棻老師都會向學生詳細解說演講的內容。在老師深入淺出的講解之下，黃友棣了解了不少國家大事，對於國父思想、三民主義也有了初步的認識，黃友棣畢生崇敬　國父，他根深蒂固的愛國情操，就是那個時候深植入心的。

甘苦成長少年時

一棵稚弱的小樹，其成長過程中，不能缺少狂風暴雨與溫暖太陽；我們不該只讚太陽而斥風雨。唯其受苦愈多，乃能徹底了解如何去幫助受苦的人努力向上。

——黃友棣·《樂林華露》

當十幾歲的黃友棣正自艱困的生命谷底，逐漸向上攀爬的時候；同樣十幾歲的中華民國，卻仍步履蹣跚，不知所從！

【紛擾動盪的時局】

民國以來，軍閥割據，各自為政，全國始終處於分崩離析的狀態，而外國列強的欺凌壓迫無時或已，不平等條約始終未能廢除。這些內憂和外患，使得年輕的民國苦苦掙扎，這樣風雨飄搖的外在大環境，就是黃友棣成長的甘苦少年時。

一九二五年的五月三十日，發生了「五卅慘案」，上海的英國巡捕向遊行的學生開槍，死傷數十人，一時之間，全國人民義憤填膺，都捲入了抗議的風暴之中。不到一個月，六月二十三日，又有所謂的「沙基慘案」，廣州民眾也舉行大規模的示威遊行，聲援上海，結果英軍竟然以機關槍掃射遊行的民眾和學生。當時，國內各地接二連三發生類似的慘案，外交部屢

次向各國提出交涉抗議，都沒有滿意的結果。國家貧弱，任人欺凌，讓老百姓傷痛不已；尤其「沙基慘案」，就發生在黃友棣的身邊，比「五卅慘案」更加慘酷，讓年輕的黃友棣也為之心驚。

同時，中國內部已有左派的出現，黃友棣的同學裡，有不少左派的職業學生，他們掀起學潮，以「擇師運動」為口號，煽動罷課，趕走老師，弄得學校雞犬不寧，上課時斷時續。

對於這些職業學生，黃友棣是深惡痛絕的，他曾描述：

那些職業學生，非常猖狂；他們很有組織，滲入任何角落，吸收那些不滿現實的學生，以增強其團體的實力。……他們想來拉我與之合流，但常有知難而退的感覺：原因是，在班中，他們的成績太差，與我談話，每有自卑之感。有時，他們卻很富感情，極為同情我的遭遇，又勸我要反抗，所有我的姊夫、我的親戚，他們都認為，皆要打倒。……當時我們討厭這些職業學生，並非由於政治觀念，而是基於道德標準。

由此可以了解，黃友棣畢生堅持反共，是源於年輕時的親身經歷。

接二連三的內亂外侮，使國民政府疲於應付，整個社會籠罩在動盪不安的氣氛裡，經濟凋弊，民生困苦；黃友棣的中學生活，就在這樣國步維艱，國運飄搖中度過。

可是，出身貧寒的他了解，讀書，是他唯一力爭上游的機會，因此，不論外在環境如何，他總是把握難得的學習光陰，潛心向學。

歷史的迴響

「五卅慘案」發生於一九二五年五月三十日，上海二千多名學生在租界舉行遊行，抗議日本紗廠資本家槍殺工人領袖顧正紅，並號召收回租界；結果，英國巡捕竟然向群眾開槍，打死十多人，傷數十人。六月初英國更調派陸戰隊入上海，占領大學、驅逐教職員，演變成上海罷市罷課的全國性反日反英運動。

「沙基慘案」隨後於六月二十三日發生。當天，廣州各界舉行市民大會，討論如何聲援上海；會後群眾遊行至沙面東橋口，正對英國租界沙基，這時英國巡捕竟然以機關槍掃射遊行群眾，死亡五十多人，傷一百七十人。

【優遊學海的中學生活】

　　一九二五年夏天，黃友棣畢業於國立中山大學附屬小學。以他優異的成績，直升附中是理所當然的，不過，由於學校的行政作業尚未完備，黃友棣改參加入學考試，輕易地考上了中山大學附屬中學。一九二八年，他順利由初中畢業，為了節省求學的時間，捨棄了三年制的普通高中，選擇投考二年制的大學預科，經過激烈的競爭，考上了中山大學預科的文組；兩年後，一九三〇年夏天，他由中山大學預科畢業，進入了中山大學教育系。一路走來，他的求學過程算是順利的。

　　拋開童年的喪父之慟，寄人籬下之苦，進入初中之後，黃友棣優遊在學習的新天地裡。他住進校內新建的童子軍營舍，生活作息完全遵守軍事管理；又依照課程安排，他陸續修習了游泳、駕艇、馬術、單車、急救、消防等專業科目，並且通過考試，獲得專科徽章。至此，體弱多病的童年噩夢終於遠颺，身體逐漸強壯，性情也日益開朗。

◀ 黃友棣小時候體弱多病，進入中學以後，學習各項運動，使身體轉弱為強，老來還能擺出國術架勢，表演一番。

在學習方面，黃友棣的功課一向出類拔萃，這時，他除了學校的功課，也開始有系統地進修中國傳統的學問。他平日住校，週末才回姊夫家向長輩請安。在姊夫家，他認識了一位蕭老伯，蕭老伯是位典型的中國文人，有相當的舊學根柢，擅書法、精氣功，還會拉胡琴、唱京劇；黃友棣認識他以後，常常從旁聆聽他的高論，看他展現各種傳統藝術的功夫，內心十分佩服。

蕭老伯對於書法自有一套教學理論，他認為執筆臨帖之前，先要學會欣賞碑帖。當學生學會正確執筆之後，他就把有名的碑帖全攤在桌上，讓學生自行賞玩。他會為學生細細講解碑帖的用筆結構、神韻氣度，但只讓學生觀賞，最多用手指跟著描畫，就是不許用紙筆實際臨摹；看了十天半個月之後，才讓學生執筆試寫，經過這番潛移默化的工夫，一下筆必能寫得很好。

黃友棣對這種教學法很感興趣，在蕭老伯的指引下，黃友棣讀了一些討論書法的名著，如清包世臣的《藝舟雙楫》、康有為的《廣藝舟雙楫》，自覺獲益甚多。

黃友棣又向蕭老伯請教讀古文的方法，蕭老伯很熱心，由《古文評注》裡選出二十篇著名的文章，教黃友棣自行查閱白話文的字句注解，了解原文的內涵旨義，然後每日朗誦一篇；由反復誦讀裡，自然去體會文言文的節奏韻律。這樣一篇一篇地讀下來，日積月累，自己寫文章時，不但肚子裡材料豐富，也能寫出像古人那樣文句緊密、節奏流暢的好文章。黃友棣深

深受教，於是，天天在學校裡朗誦英文，又朗誦古文，忙得不亦樂乎！

在各種學科裡，最讓黃友棣頭疼的科目是幾何，原因無他，因為教課的老師言語無味，解說呆板，大大降低了學生學習的興趣。日子一天天過去，黃友棣覺得再不想想辦法，恐怕一輩子都要變成幾何學的拒絕往來戶了。於是，他從同學的哥哥那兒，借來了一冊《幾何習題解答》，痛下苦功，親手抄寫一遍，把每一題都弄得清清楚楚。

為了印證自己理解的程度，他每天晚飯後義務為兩位同學補習。消息傳出去，來參加補習的同學越來越多，因為幾何早已是同學共同的痛，黃友棣得到了教學相長的機會，不但成了同學公認的幾何學專家，也磨練了自己的口才和表達能力。

家裡要供應黃友棣的學費已經夠拮据了，平日的零用錢可是一毛都沒有。黃友棣住在學校裡，雖然省吃儉用，偶而總免不了一些花費，讓他不得不在課餘找機會打工。

一位同班同學的哥哥在醫學院就讀，醫學書籍上有許多生理插圖，上課時必須製成放大的彩圖，方便教授講解，黃友棣就接下了這份繪圖的工作；文學是黃友棣的興趣，他不時投稿到報社副刊，稿費雖然遠不如畫醫學彩圖，但也不無小補。

黃友棣小學已加入了童子軍，這時，童子軍總部派他到一間市立小學擔任週末的童軍課程；後來，校長覺得黃友棣的教學能力不錯，又請他擔任國文和英文課的老師；黃友棣寄居在大姊家時，每天都要幫小外甥補習國文和英文，過去的經驗現

在派上了用場。初中生的黃友棣，自己還是個孩子，已經一本
正經，開始擔任孩子的老師了。

　　有了這麼多兼差的工作，黃友棣賺到了足夠的零用錢。有
人說，黃友棣年過九十，還能一絲不苟地抄寫樂譜，寫得又快

▲ 黃友棣手抄《獅子座流星雨》，鍾玲作詞，黃友棣作曲：這是以鋼琴、合唱、朗
誦三者配合的四部合唱曲，筆跡蒼勁有力，抄寫極為工整。

▲ 黃友棣手抄《恩重山丘》，這是根據佛經《父母恩重難報經》編作的十一樂章台語合唱組曲，敬定法師作詞。黃友棣最強調語言聲調和音樂的配合，他不會說台語，卻能以廣東話的聲調去模擬體會台語。為了方便一般人視譜，除了五線譜外，黃友棣又手抄簡譜以供大家練習。

又整齊，這份能耐，與他當年繪醫學插圖的訓練有著莫大的關係。孔子說：「吾少也賤，故多能鄙事。」[1] 黃友棣也是如此，他承受生活的磨練，化壓力為成長的動力，因而練就了一身的本領，也造就了他的多才多藝。

【沈醉音樂的世界】

除了努力於課業和工作，音樂依舊在黃友棣的生活裡占有一席之地。拜蕭老伯之賜，他逐漸學會了京劇裡的二黃、西皮、梆子等腔調，同學中也不乏京劇和粵曲的愛好者，耳濡目染之下，黃友棣學會了唱京劇和粵曲，並且嘗試比較這些腔調的異同，找出腔調的特色。這雖是年輕好奇的舉動，其實也是初步的音樂分析了。

黃友棣的三哥是國樂團的台柱，國樂團的練習地點就在學校的宿舍，因此黃友棣有許多機會接觸國樂樂器，不論揚琴、胡琴、月琴、秦琴……，黃友棣都來者不拒，無師自通，並且能演奏得中規中矩，頗有音樂家的派頭。唯獨國樂團裡的吹管樂器，如笛、簫之類，因為是大家公用，在衛生上的確有些顧慮，是他絕對不碰的。

對於這些國樂團的演奏，黃友棣是很有意見的：「他們的絃樂，奏得太多滑音，使音樂缺少了高貴的氣質。頓音裡加入滑指的奏法，表現出輕佻的色彩。」黃友棣笑他們是「軟骨美人」。其實，滑音偏多，本來就是廣東音樂的特色，如何「滑」而不「油」是演奏者的挑戰；偏偏這些學校國樂團的團員都是

註1： 出自《論語》。孔子因為小時家境不好，什麼事都得自己動手，所以學會了各式各樣的技能，什麼都難不倒他。

業餘的，演奏起來「滑」得誇張，「滑」得不知節制，也是很自然的。

　　黃友棣的評語惹惱了這些國樂團的朋友，朋友都嘲笑他說：「你行嗎？那麼，你來一套吧！」這些挑戰的言語，逼得他不得不努力地學樂器，反而讓他的音樂實力突飛猛進。

　　初中時候的黃友棣，還是一個徘徊在音樂殿堂門口的初學者，可是天性對於音樂情有獨鍾，他不斷注意觀察著音樂的發展。在他眼裡，國樂團的表演太不專業，團員多半只是「玩玩」而已，這種業餘的心態是他們的致命傷，也阻礙了他們的進步之路。相形之下，西方的音樂工作者，不論那一種音樂，都要經過嚴格的專業訓練，這是國樂無論如何難以望其項背的。

　　黃友棣自己雖也經常到國樂團「玩玩」，但他體認到，「玩玩」成不了大事，中國音樂如果要與西方音樂抗衡，必須有計畫地培養人才，施以嚴格訓練，才有更上層樓的希望。

　　進入預科之後，黃友棣學音樂的機會多了起來。事情的起頭很有趣，有一次，他得了重感冒，臥床休息，正在無聊的時候，一位好心的同學拿來一具兒童用的手風琴，讓他在病中消遣。過了一陣子，黃友棣已能奏出悅耳的樂曲，同學的哥哥一看，原來手風琴這麼好玩，就把它拿回去了，改拿了一把鋸琴借給黃友棣。

　　鋸琴可是難度很高的樂器，外形如同一把鋸子，演奏者彎曲鋸子的弧度，就可以用弓拉出不同的音高。鋸琴音色淒楚哀怨，當時頗為流行，黃友棣玩了一陣子，掌握了訣竅，各種小

曲就在他手下神奇地流洩而出，同學的哥哥一聽，原來鋸琴這麼好聽，又把鋸琴拿走了。

這次，他拿了一把小提琴來換。這把小提琴，據說是同學的親戚送給孩子當玩具的，長久以來被丟在雜物堆裡，誰都不感興趣。黃友棣因為在國樂團裡已會拉胡琴，拿到了小提琴，儘管手指弓法不正確，但很快又能演奏了；同學的哥哥恍然發現小提琴的聲音這麼美妙，又把小提琴要回去了。這一次，可沒有任何樂器來交換了。

小提琴是黃友棣畢生的至愛，初次接觸就一見鍾情，為之沈迷不已，琴被拿走了之後，心裡的沮喪不在話下；另一位同學見他的模樣，主動提議把家中一把名貴的小提琴借給黃友棣，反正放在家裡也是閒著！

果然這是把音色極其優美的好琴，黃友棣一試奏就愛上了它；可是好景不長，這位同學聽了黃友棣動人的演奏，突然告訴黃友棣，他要結婚了，想把琴帶著去蜜月旅行，途中拉給新娘聽，增加蜜月的情趣。同學這麼說，黃友棣還能怎麼辦呢？只有心中淌著淚，依依不捨地把小提琴雙手奉還。

後來，同學蜜月回來了，不經意地告訴黃友棣，蜜月旅行至為愉快，根本無暇拉琴。一天，下起傾盆大雨，行李被雨浸溼了，提琴也成了一堆破木片，路上帶著累贅，就順手丟了。

這把讓黃友棣一見傾心的小提琴，下場竟然如此悽慘！他只能疼在心裡，表面上，還得裝著一副若無其事的樣子，「嗯！嗯！」了兩聲，含糊回應。

黃友棣深深感覺到，他不能沒有小提琴！他不能不繼續拉小提琴！但是，向人家借琴的經驗，卻又如此痛苦無奈。一咬牙，他跑去找向來疼愛他的二姊，請二姊為他標個會。二姊心疼小弟，二話不說幫他起了一個會，籌到了六十銀元，買了一把勉強可用的琴。

　　黃友棣本想以他在縣立師範兼課的鐘點費繳會錢，可是當時政府財政不好，縣立師範每個月都欠薪，最後，還是二姊陸陸續續幫他付了會錢。

　　有了琴，沒有老師也是枉然。黃友棣的經濟能力不允許他拜師習藝，只好一切自己摸索；幸好，老天爺適時地助了他一臂之力。有一位學小提琴的同學邀請黃友棣和他一起二重奏，主動借給黃友棣樂譜及小提琴教本，黃友棣這才有機會學習看譜視奏，並且跟著教程，循序練習。他們每週約好一個晚上排練，這時，黃友棣就可以從同學的演奏裡，「偷」到不少弓法技巧。

　　這幾年可以說是黃友棣學習音樂的「奠基期」。一方面，他彷彿找到了生命的皈依、前途的明燈；他確知未來的人生道路，不管怎麼走，都離不開音樂。另一方面，他自知起步已晚，又沒有老師指導，如果不發憤學習，急起直追，怎能有所成就呢？他的情緒忽喜忽悲，一時沈醉在發現新天地的狂喜裡，一時又因自己條件不如人而傷感。

　　在只有熱情，沒有老師的情況之下，黃友棣只能靠自己的力量。除了課業，他捨棄了所有音樂以外的活動，每天埋頭苦

練小提琴。他還找有關小提琴演奏的書來讀，一些外國音樂雜誌、小提琴家傳記，以及演奏傳習錄，都給了黃友棣不少啓發。後來，黃友棣看到了英國「聖三一音樂學院」海外考試的規程，他才找到了正確的學習之路，按照聖三一學院的課程進度，按部就班地練習下去。

除了練樂器，樂理也是黃友棣必須迎頭趕上的功課，他得磨練自己的視奏能力，學習和聲技術，分析和絃結構……。這些功課，都必須在鋼琴上操作，可是黃友棣的生活環境裡找不到鋼琴，所謂窮則變，變則通，他終於想到了一個辦法。

他在衣箱上畫了一個鋼琴鍵盤，用這「無聲之琴」來練習樂理，彷彿是陶淵明「無絃之琴」的味道，只不過，陶潛是高人雅致，黃友棣是貧士無奈罷了！

手指彈著「無聲之琴」，黃友棣心中想著旋律、調式、和聲結構；從基礎樂理開始，一遍又一遍研究著。宿舍的同學眼見他如同著魔一般彈著衣箱鍵盤，比手畫腳，念念有辭，完全無視於別人的存在，誰看了都好笑。可知道，貧寒出身的孩子要學音樂，眞是千辛萬苦，箇中辛酸，豈是三言兩語能說得完的呢！

【拒絕情感的誘感】

一九三〇年夏天，黃友棣由中山大學預科畢業，順利進入了中山大學教育系。這幾年對音樂的追求雖然狂熱，但他始終冷靜地思考一個問題：學音樂，所爲何來？是爲了一己的快樂

嗎？是爲了創作優美的樂曲，演奏動人的音樂，好讓別人欣賞嗎？是爲了提昇中國的音樂水準，好和西方音樂一較長短嗎？這些念頭在他心裡盤旋已久，每個問題的答案都是肯定的，但都不夠全面。

他想到小時候在家對面的城隍廟讀小學，老師雖然會彈琴唱歌，可是「知其然，不知其所以然」，稍微談一談樂理，就瞠目結舌，不知所云；這段記憶鮮明地烙印在黃友棣的腦海裡。他也想到，三哥國樂團的朋友，對於學音樂的態度一直是「玩玩」而已，既不講求學習的方法，也不強調嚴格的訓練，這樣學音樂，充其量只是「半瓶醋」、「半吊子」罷了。

經過深入而冷靜的思考，他決定，他的一生要以音樂爲教育的工具，如同掃除文盲一般，他要掃除中國無數「音盲」，讓每一個人都能領略音樂之美，都能以音樂陶養心志。他堅信：「音樂的節奏，足以使人成爲靈敏與活潑；唱歌可以改善人們的儀容與姿態；音樂的最後目標，乃是陶冶成優秀的品格。……音樂教育爲『整個人的教育』。」他稱之爲「全人教育」。

投考教育系，是實踐音樂教育的途徑，也是他唯一的選擇。十八歲的少年立定了志願，歷經七十餘年未曾動搖，黃友棣至今仍孜孜矻矻，每日伏案作曲，爲實踐他的目標而努力。

黃友棣考上大學以後，爲了生活，仍然在外四處兼課。當時中山大學教育系開辦了夜間平民夜校，黃友棣自告奮勇擔任夜校的課程，這樣一來，可以免除教育系的學雜費，減少了不少開銷。此外，他還在市立小學教國文，在私立中學教英文，

更在縣立師範教音樂和美術。

這些兼任的課程，不但要備課和教課，還經常有臨時的差事，要編寫課外活動的歌曲、舞曲……，這麼忙碌的外務，壓得他幾乎喘不過氣來。

沈重的工作壓力，使得黃友棣無法像一般大學生一樣，盡情享受青春生命；他必須在現實生活裡有所取捨。功課是不能放棄的，音樂更是不能割捨的；那麼，能犧牲的，就只有感情生活了。

人之慕色，誰不如我？少男情懷，也有如詩如畫的篇章。年方二十的黃友棣，身高六尺，儀表俊雅，再加上品學兼優，能唱歌、會彈琴，這樣多才多藝的男子，豈能沒有懷春少女傾心相許？然而，黃友棣自忖，自己從小體弱多病，一無家世背景，二無富貴錢財，又負擔著家庭的債務，實在不是少女擇偶的理想對象。

何況，他眼見成家的哥哥，苦於家庭生計，苦於親情糾葛……，在婚姻中老去了青春，消磨了壯志。這樣的體悟，使得黃友棣悚然而驚，他早已決定畢生獻身音樂教育，怎能在情愛牽纏中虛擲歲月呢！因此，對於所有異性的愛慕，他都選擇了迴避。誠如西方智者所說，婚姻是戀愛的墳墓，黃友棣決定，最好不要踏上這條通往墓園的道路。

黃友棣將「愛情」視作「青年期的疾病」，為了想克制這種疾病，他說：「我細讀弗洛伊德的精神分析論，我自甘做個實驗品，要把蘊藏於內的性潛力，昇華為音樂創作的泉源。」

年方二十的黃友棣，心境已如秋後的老荷，只剩下兀傲的枝梗，缺少了青春的鮮麗。作曲家黃友棣，從未替自己譜成一首戀歌，徹底顛覆了音樂家多情、風流的印象。

　　黃友棣後來還是結婚了，他在三十二歲時娶了劉鳳賢女士，前後生了三個女兒——黃薇、黃蓀、黃芊，但這段婚姻並不美滿，終於以離婚收場。後來，劉鳳賢攜女移居美國，將近半個世紀以來，黃友棣一直過著獨身生活。

【在音樂裡安身立命】

　　黃友棣全心全意投入音樂。自從二姊助他買了小提琴，他依照英國聖三一學院的授課進度，毫不懈怠地循序練習；同時，兼課的學校常常要他編曲作曲，有了這種實際的磨練，他

▲ 黃友棣與長女黃薇（小名咪咪）。

▲ 長女黃薇與次女黃蓀至高雄探望父親（2002年1月）。黃友棣說，長女長得像他的大姊，次女長得像他的小妹，三個女兒都是他所鍾愛的。

的樂理也日漸進步了；可是練習鋼琴呢？總不能長久依賴自己畫的「衣箱鍵盤」吧！幸好，這個問題也終於解決了。

一九三一年左右，中國的經濟狀況仍然困窘，中山大學是一所國立大學，但校內竟然連一架鋼琴也沒有。黃友棣去夜校任教，一方面也是因為夜校有風琴，可以隨時借來練習。教育系有幾個女同學，原來都學了好幾年的鋼琴，這時眼見學校沒有鋼琴，唯恐琴藝退步，幾個人打算一起去租一架鋼琴來用，也把黃友

▲ 黃友棣與次女黃蒝（右）、三女黃芊（左）。

▲ 小女兒黃芊返港探視父親，黃芊容貌秀麗，深得父親的遺傳（1983年）。

棣拉進來湊了一份，從此，黃友棣終於有鋼琴可用了。

租來的鋼琴放置在教職員聯誼會的貯藏室裡。這個地方窗外就是水池，室內經常蚊蚋飛舞，尤其到了傍晚，簡直是飛蚊

成陣，幾位女同學都不願意在這時候練琴。黃友棣白天要上課教課，抽不出時間練琴，就人棄我取，抓緊這個大家不要的空檔，可以一直練好幾個小時而不受打擾。

他穿起厚厚的長袖長褲，手臉塗滿了厚厚的防蚊藥，在嗡嗡蚊聲中，揮汗如雨地練習。幾位女同學見他如此勤奮苦學，大發惻隱之心，都樂意指導他，使得他琴藝突飛猛進。後來，他得到名師李玉葉教授的青睞，對他悉心指導，在鋼琴的學習上，終於有了安身立命之處。

一九三四年，黃友棣由中山大學教育系畢業，畢業論文是〈中小學藝術課程之改造〉，隨即應聘到南海縣佛山鎮縣立第一

▲ 黃友棣聚精會神地彈鋼琴，大家開心地唱歌。

▲ 黃友棣拉小提琴的背影，瀟灑挺拔。

生命的樂章

初級中學教書。他在大四的時候，已開始在這所學校兼課，校長對他非常欣賞，力邀他畢業之後來任教，又答應借錢給他買鋼琴；這對黃友棣有絕大的吸引力，於是欣然接下了聘書。

這三年教書的日子是黃友棣成長過程中最安定的一段。佛山在廣州城西三十里，他住在學校裡，到了假期，同事們紛紛離校回廣州，他留守學校，全心全意投入音樂功課裡，覺得優遊自得，音樂造詣日有增長。

▲ 李玉葉是黃友棣終生感念的老師，她教黃友棣鋼琴，不但對他多所啟發，並且提攜照顧，無微不至。左起：黃友棣的長女黃薇、鋼琴名師李玉葉、黃友棣的三女黃芊。

　　每學期開始，校長先借他三個月薪水，讓他為母親還債，剩下的三個月薪水，黃友棣省吃儉用，支付半年的生活費，其他都花在鋼琴和小提琴的學費上。他終於經濟獨立，有能力供給自己學音樂的學費，所以毫不保留，一頭栽進音樂裡。

　　黃友棣深知，在世局動盪、國家貧弱的環境裡，想要實踐音樂教育的理想，所能獲得的外在助力和資源是非常有限的，一切都得靠自己，沒人可以依賴。最重要的是，自己必須是個音樂全才，能演奏，會作曲，上台拿得起指揮棒，下台拿得起寫作的一枝筆，教學、演講，樣樣精通、樣樣不可放鬆……。這麼高的標準，他怎能不把握光陰，趕快努力呢！

　　一九三六年，黃友棣已考取了英國聖三一音樂學院小提琴高級證書，這次考試在香港舉行，李玉葉教授愛護黃友棣，親自赴香港擔任他的鋼琴伴奏，考試成績相當好，黃友棣在欣喜之餘，決心繼續努力，以求取更高的學位，於是，黃友棣每週留出一天的時間，搭火車回廣州，繼續隨李玉葉教授學鋼琴；每隔一週，由廣州赴香港，隨俄國的小提琴名師多諾夫（Tonoff）教授學小提琴。每一次來回佛山和香港，必須早上六點出門，晚上十點半才回到學校，舟車勞頓，不辭辛苦；其他課餘時間，還要準備和聲學與作曲法的考試。這段時間，忙碌又充實，讓他在音樂上打下更堅實的基礎。

流離道途行樂教

愛國是我們的本份，絕對不用愛國的名義去求取名利，只要盡我所能去做切實的文化工作，表達出內心的愛國思想。

——黃友棣·《樂風泱泱》

一九三七年，盧溝槍響，如驚雷一聲，震撼了中國大地。黃友棣短暫的安定生活如曇花一現，隨著大時代的脈動，他進入了人生另一個階段。結合過去所接受的音樂、文學、教育等各方面的訓練，黃友棣一頭栽入了音樂教育工作中，從此度過了不悔的七十年。

樂教，是黃友棣畢生的理想，他為樂教奉獻了大部分的生命。為了樂教，他的足跡由窮鄉僻壤到繁華都會，由廣東，到香港，到歐洲，最後落腳於南台灣；可以說畢生流離道途，放棄家室之樂，只為樂教。

◀ 抗戰時期的黃友棣，濃眉大眼、憂國憂民的青年音樂家。

【以歌為史】

抗戰時期，黃友棣的樂教工作主要可以分作幾個部分：一是作曲，二是上山下鄉的音樂宣傳和教育，三是指揮、教學等其他工作。

抗戰開始，為提振軍民士氣，宣揚愛國思想，音樂成為最好的教育工具。受限於物質條件的匱乏，能演奏樂器的人少之又少，因此，「歌唱」成了主要的音樂活動，「歌詠團」的組織如雨後春筍般出現，抗日歌曲更成為迫切需求的音樂教材。

黃友棣從大學時代兼課時候開始作曲，一九三七年盧溝橋事件以後，因應現實的需要，黃友棣作了《募捐歌》、《防空歌》、《男兒當兵歌》、《縫製棉衣歌》……。等到廣州撤退，他被聘為幹訓團的教官，作曲的工作更是排山倒海而來。

抗戰軍興，一位居住在粵北連縣的老同學劉以毅先生寫信給黃友棣，力邀他到連縣躲避戰火，並且拍胸脯擔保，在那鄉下地方，黃友棣可以安心讀書創作，不必操心衣食。有感於老同學的盛情，一九三九年，廣州淪陷撤退時，黃友棣就出發前往連縣，準備去投奔老同學。哪兒知道，廣東省政府也同時遷到連縣，結果，他一路走來，和日本敵機的轟炸「長相左右」。狼狽不堪地到了連縣，黃友棣立刻接到了廣東省政府的敦聘，擔任「廣東省行政幹部訓練團」（簡稱「幹訓團」）的音樂教官，負責歌曲創作。「隱居山林」的夢瞬間化為泡影，從此，他開始積極投入抗戰樂教的工作。

黃友棣說：「我本來要拚命磨練技術，要把自己培養成演

奏者。我努力練習巴赫（Johann S. Bach, 1685-1750）、莫札特（Wolfgang A. Mozart, 1756-1791）、貝多芬（Ludwig van Beethoven, 1770-1827）……，但，現實的樂教工作把我絆著了，使我多麼焦慮！好比辛辛苦苦積起一筆錢，想拿去購買華麗的禮服，使自己變成更漂亮；眼看鄰家眾兒童正在飢寒交迫，求救無門，到底，於心不忍；華麗的禮服放棄了，換取糧食與寒衣，救人要緊。」黃友棣從事樂教，多多少少，放棄了自己成為演奏家的夢想，懷抱著「救人要緊」的想法，咬緊牙關地走下去。

「幹訓團」的成員有二千多人，都是全省各縣市派來受訓的行政人員、大專院校的學生，這是廣東省政府撤退到鄉下以後，為了保存元氣，培訓菁英而設立的。為了鼓舞士氣，黃友棣為幹訓團作了團歌，由任畢明作詞：

幹部推動一切，訓練成就一切：洪爐煉好鐵。

大時代的青年們，樂群敬業。

領袖高於一切，抗戰重於一切：誓把倭奴滅。

大時代的青年們，堅決團結。

我們要奮鬥，我們要負責：

報國矢精忠，清操勵冰雪。

抗戰中心在農村，農村主要在建設：

幹部們，努力努力去實踐！

歌詞充分反映了那個時代的特殊情感。在物質環境極為艱困的狀況下作戰，除了用雄壯的歌聲，除了用勵志的言語，還有什

麼能鼓勵大家堅持下去呢！

　　唐朝詩人杜甫有「詩史」的稱譽，安史之亂的時候，杜甫以他的詩，紀錄了戰爭的慘酷、人民的流離；讀他的詩，就如同讀那一段動盪不安的歷史，被認為是「以詩為史」。同樣的，黃友棣在抗戰時期的作品，也可以視作是「以歌為史」的一頁史詩。

　　一九三九年十二月，日軍由廣州向北進攻，一九四○年元旦，第一次粵北會戰，我軍大捷，黃友棣寫了《歡迎勝利的新年》；一九四○年五月，第二次粵北會戰，徹底殲滅日軍，又寫了《良口烽煙曲》（又名《粵北勝利大合唱》），這首曲子是黃友棣寫的第一首大合唱，作詞者是何徵（荷子），全曲分為七個樂章，包括〈良口頌〉、〈魔爪揉碎了村莊的和平〉、〈粵北的銅鑼響了〉、〈血戰雞籠崗〉、〈怒吼吧，珠江〉……等，歌詞就像是帶領著觀眾身歷其境，大家一起見證了粵北大會戰的慘烈。

　　戰爭時期，為了逃難，許多人都只好離鄉背井，於是黃友棣也寫了許多思念故鄉的歌曲，如《月光曲》（任畢明詞）、《我家在廣州》、《烽火思親》（何徵詞）；為了紀念戰爭之中壯烈犧牲的同胞，又寫了《招魂曲》（任畢明詞）；還有描寫戰時生活的，如《打仗秋收一樣忙》、《擔架兵》等。這些樂曲，或激起人們憤怒的情緒，或讓人們留下哀傷的淚水，甚至後人聽到這些歌曲，讀了這些歌詞，也對抗戰時期的生活多了一番體會，充分印證了「以歌為史」的意義。

黃友棣寫作的抗戰歌曲中，最有名的，莫過於那首《杜鵑花》了：

淡淡的三月天，

杜鵑花開在山坡上，杜鵑花開在小溪畔，

多美麗啊！像村家的小姑娘。

去年，村家小姑娘，走到山坡上，

和情郎唱支山歌，摘枝杜鵑花插在頭髮上。

今年，村家小姑娘，走向小溪畔，

杜鵑花謝了又開啊！記起了戰場上的情郎。

摘下一枝鮮紅的杜鵑，遙向著烽火的天邊。

哥哥，你打勝仗回來，我把杜鵑花插在你的胸前，

不再插在自己的頭髮上。

一九四一年春天，中山大學文學院哲學系四年級的學生方健鵬（蕪軍），送來幾首自己作的小詩，其中有一首《杜鵑花》，黃友棣將它譜成了民謠風格的歌曲。這首曲子以五聲音階為主，節奏活潑又有變化，「啊──」的拖腔，讓歌者充分發揮抒情的感動；發表之後，立即獲得普遍的歡迎。

《杜鵑花》的歌詞，洋溢著天真無邪的青春氣息。山坡上的杜鵑花、村家的小姑娘、情竇初開的愛情，似乎都是無憂無慮的；可是，戰爭的陰影卻無情地逼近，情郎上了戰場，謝了又開的豔紅杜鵑，竟然隱含了鮮血的顏色。戰亂中的青春兒女，必須用自己的鮮血和愛情為代價，去捍衛自己的國家，這是大時代青年的共同使命[1]。純真的青春，背後卻隱藏了沈重

註1：《杜鵑花》已經傳唱六十年了，可惜的是，方健鵬不幸英年早逝。他在畢業後前往桂林，任教於廣西桂林師範學院，一次帶學生去旅行，為了拯救溺水的學生，自己卻不幸溺斃。

bE 4/4

杜鵑花

方蕪軍　詞
黃友棣　曲

Andante

1·5 1 3 5 6 5 0 | 5 5 6 5 3 1 6 5 0 | 3 3 4 3 2 1 6 5 0 |
淡　淡的三月天，　杜鵑花開在山坡上，　杜鵑花開在小溪畔，

1·5 1 3 5·6 5 6 5 6 | 5·4 3 3 2 1 2 | 3 2 3 2 1 6 5 2 |
多　美麗啊！…………… 像村家的小姑　娘，像村家的小姑

1 — 1·3 5 0 | 5·6 5 3 5 0 | 3·5 1 6 5 0 6 |
娘，去　年　　村家小姑娘　　走到山坡上，和

5·5 3 2 1·2 3 0 | 2·3 2 1 6·2 | 1·2 1 6 5·6 5 6 5 6 |
情郎唱支山歌，　摘枝杜鵑花，　插在頭髮上…………，

5 — 1·2 3 0 | 1·3 1 2 3·0 | 5·6 5 3 2·3 |
………今　年　　村家小姑娘，　走向小溪畔，

2·3 5 0 5 6 3 5 | 6 — 6 — | 1·6 5 6 1·2 3 5 |
杜鵑花　謝了又　開　　呀！　記起了戰場上的

2 · 1 1 — | 1·2 1 6 5 1 3 | 5·6 5 6 1 6 5 — |
情　　郎　，　摘下一枝鮮紅的　杜…………鵑，

▲ 《杜鵑花》在抗戰時唱遍了大江南北，曲中含蘊了青春的鮮血和戀歌，感動了無
　數的青年兒女。（《抗戰歌曲選集》，行政院文建會出版）

生命的樂章

1938年8月

集團歌詠技術講座

怎樣訓練歌詠唱衆？

指揮技術之訓練——選擇音調能力之培養——集團歌詠
之其他問題研究

內容細目——

樂曲指揮之史的變遷
右手的基本動作訓練
雙手的動態
各種節拍的指揮及其蛻變
——二拍，四拍，三拍，六拍，
九拍，五拍，十二拍，
強弱表情之基本訓練
——從聽覺訓練
——從視覺訓練
輪唱分組合唱之指揮練習
怎樣運用指揮棒？
指揮者之造形技術
指揮時的暗示，提點，
樂曲之悲結
指揮動作之個性化
指揮者之個人修養

選擇適當音調的方法
——各長調之轉換
——同名與異名長短調之互轉
集團歌詠未啓前指揮者的工作
集團歌聲日常磨練的材料及方法
教羣衆唱的技術
編選材料的技術
如何運用粵曲於歌詠宣傳裡
戲劇化的歌詠宣傳
戲劇與歌詠合作
集團歌詠的造形
怎樣訓練成羣衆的集中注意力
集團歌詠演出時之諸要點
如何訓練出獨唱的人材
聽音訓練(音程及三和絃之聽辨)

東莞縣立民衆教育館

敬請

黃友棣先生

(一)小提琴獨奏會——八月十五晚七時B
解釋各種技巧並奏名曲

(二)集團歌詠技術講座——八月十六至十八晚
每晚七時半開始

訓練歌詠宣傳指揮幹部人才
研究歌詠宣傳各種技術

地點：西門口本館禮堂

集團歌詠技術講座參加證

小提琴獨奏會秩序表

技巧解釋及演奏者——黃友棣先生

(第一部)音樂知識
小提琴演奏全部技巧之解釋及示例

(第二部)樂曲演奏

1●第五變奏曲 (On theme by Weigl)……Dancla
2●愛之悲哀 (Liebesleid)……Kreisler
3●嘉禾舞曲 (Gavotte)……Gossec
4●傳奇曲(Legende)……Wieniawski
5●波蘭舞曲 (Kujawiak)……Wieniawski

★小息★

▲ 黃友棣在廣東東莞縣民衆教育館講課的宣傳單（1938年8月15-18日）。課程包括小提琴獨奏、技巧講解及「集團歌詠技術講座」，目的是「訓練歌詠宣傳指揮幹部人才」。

的時代命運，這是杜鵑花最令人盪氣迴腸的地方。

　　除了作曲，黃友棣還經常擔任教學和指揮的工作。抗戰時期的歌詠運動如風起雲湧，為了鼓舞群眾，出現了大型的合唱活動，黃友棣曾指揮三千人大合唱，那是聯合了十數間學校的壯舉。他希望用歌唱開展音樂風氣，以音樂推行國語，以音樂提倡愛國運動，就這樣一步一腳印，辛苦而踏實地推行他的樂

生命的樂章

教工作。

　　藉由抗戰的撤退疏散，城市的音樂工作者來到鄉村；在戰亂的苦悶中，音樂成了心靈的慰藉，各地學校、社團都熱心舉辦各種音樂講座、音樂欣賞；這是黃友棣樂意從事的工作。

　　他在幹訓團擔任音樂教官，經常在夜晚集合全團千餘人，大家聚坐在月夜松林的草地上，聆聽他介紹樂曲。此外，他還上山下鄉，奔波各地；或是引領活潑的學生欣賞巴赫、貝多芬等古典音樂巨匠的名作，或是帶著純樸的鄉下農民一起歡唱民謠；講著講著，免不了拿出隨身攜帶的小提琴，當眾表演數曲。由觀眾目瞪口呆的樣子，可以猜想得到，這大概是這些足跡不出里門的鄉下人，第一次與西方樂器面對面的接觸吧！

【戰火星空下的音樂會】

　　回憶起這些音樂講座，黃友棣有許多難忘的經驗。有一場音樂晚會，是連縣一所小學的校長出面邀請的，聽眾本來只有這所小學的小朋友，可是消息傳出去，附近其他小學也要求參加，人數太多，最後只好改到民眾教育館的廣場，舉行戶外演講。在黃友棣的想像裡，這應是一場黃昏時分、明月之下，詩情畫意的音樂晚會。

▶ 即使在大操場上，黃友棣依舊賣力的講課。

▲ 抗戰時期的留影難尋，這張照片是黃　　▲ 黃友棣手持樂譜，口講指畫，認真地
　友棣演講、授課、從事音樂教育的情　　　指導學生。
　形。

　　黃昏到了，小學生在廣場擺起桌椅，集合入座；附近民眾
以為來了戲班子，要演戲了，也紛紛扶老攜幼，搬著板凳來
了；緊接著賣零食、賣水果的小販，也肩挑手提地趕來了。
演講就這樣開始了，黃友棣拉高了嗓子，也抵不過場中的嘈雜
人聲、喧嘩笑語；直到他拿出提琴，輕拉出第一個樂音，場中
突然一片靜謐，人們張大口了，驚奇地看著這前所未見的外國
「胡琴」，只有黃友棣身邊幾盞大汽燈，還在「噗嚕！噗嚕！」
發出喘氣的聲音。

　　大汽燈帶來了無數的小飛蛾，沒頭沒腦地撲向場中唯一的
光源，也撲向燈下拉琴的黃友棣。場中的寧靜維持不了多久，
人們開始拍打飛蚊，「啪！啪！」之聲此起彼落，後排的人拚
命往前擠，想看清楚「拉洋琴」是怎麼一回事兒。這時，巴
赫、帕噶尼尼（Nicolo Paganini, 1782-1840）、柴科夫斯基

▲ 黃友棣熱心地講授作曲原則，他談到調式、和聲，以及平仄音韻與音樂的配合。

▲ 音樂節中，黃友棣來台演講（1981年）。

▲ 九十高齡的黃友棣，對樂教依舊充滿熱情，仔細地為學生講解小提琴的弓法。

（Pyotr Il'yich Tchaikovsky, 1840-1893）都一起被打敗了，黃友棣轉而指揮幾百名小學生，一起唱起改編的民歌和抗戰歌曲；學生很開心，聽眾也很開心，大家熱烈拍手，校長滿面笑容，大家齊聲稱讚這場音樂講座真是成功。

黃友棣心裡有數，他精心烹調的音樂大餐一樣也沒上桌！這次的經驗，讓他驚覺聽眾的教育是如何重要。後來，他寫了許多教人如何聆聽、欣賞音樂的文章；因為他知道，如果聽眾不進步，中國音樂又怎會進步呢？

另一場音樂講座，是在戰時廣東的臨時省會——曲江，黃友棣應邀去講「對位法的精神」，是八場系列演講之一。對一般聽眾而言，「對位法」委實是個深奧枯燥的題目，可是黃友棣深入淺出、幽默風趣的演講功力早已獲得肯定，不少人遠從十里之外步行來聽講，聽眾把演講的青年會大堂擠得水洩不通。黃友棣根據「模仿」的原則，旁徵博引地由音樂上的對位，引申到日常生活裡的對位。正當講者講得高興，聽眾聽得

▲ 黃友棣親至高雄市英明國中指導同學練習（2002年3月）。

入迷的時候，突然傳來一陣陣空襲警報；那是一九四一年，日本飛機瘋狂地轟炸我國後方，躲警報，早是人們生活中的家常便飯了。

　　來了掃興的日本轟炸機，黃友棣只好向聽眾抱歉：「演講就此結束，請大家立即疏散躲避。」沒想到，聽眾竟然紛紛要求黃友棣繼續下去，七嘴八舌地說：「我們不怕，這麼多人，疏散也來不及了，不如坐這兒聽講，還安全一點。」

　　這是黃友棣平生難忘的一場演講。敵機來了，電燈熄了，在窗外微明的月色裡，在敵機轟炸的恐怖威脅下，黃友棣拿起小提琴，奏出了李姆

音樂小辭典

【對位法（Counterpoint）】

　　意為「音對音」或「旋律對旋律」，原文或為 Contrapunctus，是指兩個或兩個以上旋律同時發生的音樂，聽者跟著音樂的線條進行，和聲學著重音樂的垂直組織為相對的。西方音樂在十四世紀時從單音音樂演變成複音音樂，即產生了對位式的音樂；隨著時代的不同，對位法中音對音、線對線的規則也有所不同。

斯基－柯薩可夫（Nikolay Rimsky-Korsakov, 1844-1908）的《印度之歌》，黃友棣一邊拉，一邊解說著曲中樂句結尾的局部模仿。在這眾人性命相依，呼吸相聞的一刻，低迴婉轉，如怨如慕的琴聲，彷彿產生了奇異的魔力，洗滌了現實的苦難，打敗了惡魔似的敵人，讓大家獲得了片刻的寧靜。

黃友棣主持過無數類似的音樂晚會、音樂講座，其中雖也有這樣感人至深的時刻，也不乏臨場意外頻傳，讓他冷汗直冒的場景。有一次，他主持唱片音樂會，用手搖的留聲機、七十八轉的唱片，向觀眾介紹世界名曲。在精采的講解之後，拿出唱片現場播放，才發現主辦單位準備的唱片雖然沒拿錯，但演奏竟然省略了第一段，從中間的一段直接奏起，這可讓他尷尬極了，只好一再向觀眾道歉。

又有一次，黃友棣嘗試以視覺形象導引觀眾聆賞音樂，他稱之為「造形音樂」。廣東省立藝術專科學校戲劇科全體師生，幫他負責布景、照明，黃友棣自己獨奏小提琴，曲目是他自己作曲的《鼎湖山上的黃昏》。鼎湖山是黃友棣故鄉——高要的名勝，這是一首優美的「標題音樂」，描寫鼎湖山上的斜陽晚樹，溪水潺湲，間雜了沙彌的晚課佛號、梵唄鐘聲。這首樂曲寄託了黃友棣對於鄉土的熱愛，配合了燈光布景，應該是「極耳目視聽之娛」的動人演出。

表演開始了，舞台上有立體的寺

音樂小辭典

【 標題音樂（Programmed Music）】

十九世紀時最為盛行，字面上意義即為下了標題的音樂，相對於沒有劃定想像範圍的絕對音樂（Absolute Music）的抽象，標題音樂清楚標明音樂描述的感情、特色或情境。

▲ 《鼎湖山上的黃昏》是黃友棣懷念家鄉風景而作，旋律優美，是一首動人的標題音樂；此曲極受歡迎，後來還曾改編為國樂演奏的高胡協奏曲。

院與山林，天幕上一彎新月，隨著樂曲進行，燈光變換，新月下沈，小提琴拉出樂曲第三段的雙音，描繪出「群山默然睡去」，大地復歸沈寂的一片莊嚴和平。黃友棣站在台側，看見台下的觀眾安靜而專注地聆賞，可是後台卻不然；有的工作人員打打鬧鬧，搶東西吃，有的工作人員漫不經心，扮著鬼臉，還有轟轟的馬達聲、嘈雜的汽燈聲，在音樂漸弱的空隙裡鑽出來打擾。黃友棣耐著性子繼續拉琴，心裡卻著實煩燥不安，他想，今晚的表演，怕是要鬧個大笑話了。

演奏完畢，台下觀眾掌聲如雷，黃友棣一再上台謝幕。原來，後台亂糟糟的景象，只有站在台側的黃友棣看得清楚，台下的觀眾陶醉在琴聲和「造形音樂」的新手法裡，根本沒注意到其他的情況。這又給了黃友棣一個教訓，任何一場音樂會，如果事前沒有全方位的關照，很容易發生意外狀況，到最後，要負責的還是登台演奏的音樂家。

【邁開離鄉的步伐】

艱困的八年匆匆過去；這段期間，黃友棣離開南海縣立中學的教職，先是擔任幹訓團的教官，後來省府教育廳籌辦藝術館[2]，他被借調去負責音樂科的工作，隨後又被兒童教養院請去編兒童音樂教材。這時，國立中山大學遷到粵北樂昌縣的砰石，他被延聘回中山大學師範學院任教，並在省立藝專兼課。

在這段流離道途的日子裡，他雖然為了樂教工作忙碌不堪，不過並沒疏忽自己的學習。當時各個機關都疏散到鄉下，

註2： 這個藝術館就是廣東省立藝專的前身。藝術館包括戲劇、美術、音樂三科，後來改為藝術院，最後終於發展成為省立藝術專科學校。

生命的樂章

黃友棣也經常搬家；在鄉村裡，黃友棣有機會接觸到私人或學校的藏書，他抓緊機會，閱讀大量的古籍，如《四部備要》、《古今圖書集成》、《樂律全書》、《律呂正義》等，最後寫成了《中國音樂思想批判》一書，這也是他的教授升等論文。

抗戰結束，黃友棣重返廣州，繼續任教於中山大學師範學院，並在省立藝專兼課。一九四八年三月，他領到了教授證書，正式成為中山大學的教授。

隨著抗戰結束，人人都以為建設進步的日子即將來臨，人人都對光明的未來引頸企盼。誰知，局勢惡化的速度非常快，共產黨勢力快速擴張，國共之間打打談談，內戰一觸即發；經濟也逐漸失控，物價飛漲，小老百姓的生活惶惶不安。

在這前途茫茫的日子裡，許多好友善意的勸告黃友棣：「離開廣州吧！」因為黃友棣一向堅持反共，初中時，他就和那批罷課、鬧學潮的同學「道不同，不相為謀」，現在怎麼可能和他們再走到同一條路上呢？何況局面如此混亂，他所牽掛的樂教工作根本無法開展，此時不走，更待何時？

一九四九年夏天，黃友棣處理完了省立藝專音樂科的招生工作，便同時辭去了中山大學師範學院和藝專兩邊的職務，離開廣州，遷到了香港。

從此之後，黃友棣再也沒有回過故鄉！

候命歸兮梵唄詩

蘇軾說作文如行雲流水，「常行於所當行，止於所不可不止」；人生也正如是：活其所當活，死其所不可不死。……我該常持輕快的心情，繼續未完的工作，全天候，候命還家。

——黃友棣·《樂風泱泱》

一九四九年，燠熱的夏天，黃友棣到了香港。這個彈丸之地，因為中國大陸山河變色，擠滿了逃難的人。有挾貲出遊的富商巨賈，夜夜紙醉金迷，在這東方明珠一擲千金；更多的是阮囊羞澀的落魄小民，他們倉皇避難，茫然躑躅於香江街頭。

【香江寂寥問鶯燕】

黃友棣來到了香港。這地方他並不陌生，抗戰前，他經常來這裡上小提琴課，如今，入耳的鄉音雖然彷彿未改，可是故園隔絕，人事全非，不到四十的黃友棣，忍不住心頭泛起一絲滄桑苦澀之感。

在大陸，他已是國立中山大學的教授，可是到了英國殖民地的香港，他的履歷毫無用處；私立德明中學的校長李韶是他的舊識，他於是接受德明中學的邀請，至該校任教。這所學校的校歌，是他在十九歲時作的，十九年後，他成了這兒的老

師，也真是巧合了。在德明中學待了三年，一九五三年，大同中學創辦，江茂森校長熱情地延攬黃友棣，黃友棣就此轉到大同中學任教，一待就是十五年。一九五五年，珠海學院在香港復校，他也開始到珠海兼課[1]。

已屆中年的黃友棣，生活已經形成了固定的二部合唱：作曲、教學。

▲ 黃友棣和詞曲作家李韶（右）。李韶是他多年的合作夥伴，二人曾一起創作過無數歌曲。

德明中學的校長李韶是著名的詩人，他和黃友棣朝夕相處，二人一起創作了不少名曲，如：《我要歸故鄉》、《北風》、《中秋怨》、《桐淚滴中秋》等，這些樂曲，曲曲都充滿了對故鄉的思念。時代環境的遽變，使得許多知識分子離鄉背井，流亡海外；他們思鄉念親，內心苦悶不堪，這些歌曲，也不過聊借歌聲，抒寫衷懷憂傷罷了。

另一位是許建吾，他和黃友棣合作寫了不少作品，如《雲山戀》、《黑霧》等，最膾炙人口的，首推《問鶯燕》：

▲ 詞曲界的菁英──左起：林聲翕、徐訏、許建吾、韋瀚章、黃友棣。

　　楊柳絲絲綠，桃花點點紅。

　　兩個黃鶯啼碧浪，一雙燕子逐東風。

　　恨只恨，西湖景物，景物全空。

　　佳麗姍姍天欲暮，銜愁尋覓舊遊蹤。

　　跨孤舟，慢搖槳，泊近柳蔭深處，

　　輕聲問鶯鶯燕燕：

　　「無限春光容易老，故人何不早相逢？」

　　這首曲子原本是五樂章大合唱《祖國戀》的一個樂章，由
於特別受歡迎，後來改為女聲獨唱。由《祖國戀》的名稱來
看，《問鶯燕》抒發的也是家國之思、故土之戀。詞中的西
湖，是著名的遊賞勝地，西湖既已「景物全空」，其餘的江山
好景，又還能殘留幾分呢？

許建吾的歌詞是典雅的白話文，但詞中的意象和表現手法，卻與古典詩詞一脈相承。雖是桃紅柳綠的季節，但夕陽欲暮，舊景全空，只有佳麗，黯然尋覓舊日遊蹤；既惆悵於春光易老，又感傷於故人不見，佳麗只有慢搖孤舟，自問鶯燕了。

詞中的「恨只恨」、「景物全空」、「天欲暮」、「銜愁尋覓」，都蘊含了黯淡無力的傷感；黃友棣在譜曲時，不刻意渲染哀傷，反而選擇了「未歌先咽，欲笑還顰」這種含蓄吞吐的手法，以描寫佳麗的無奈之意。

《問鶯燕》的未歌先咽、含蓄吞吐，表現在旋律的幾度起伏之上。「楊柳、桃花」兩句是平緩的開始，到了「兩個黃鶯」，旋律向上拔高，寫出鶯聲燕語的啼喚；「一雙燕子」又以下行旋律寫出小燕子的盤旋不定。「恨只恨」是旋律的二次爬升，到了「景物全空」，爬到全曲的最高音，寫出了絕望之感。

佳麗「銜愁尋覓」、「跨孤舟，慢搖槳」，她的心情是低沈的，所以配合了低沈的旋律，一路低迴，直到「泊近柳蔭深處」才又升高，逼出心頭的疑問。低沈的旋律唱出「輕聲問」，但這個問題，其實帶著佳麗無限傷痛，因此旋律最後陡然拔起，急切地唱出「無限春光容易老，故人何不早相逢？」重複一遍，終止於激動的高音旋律，讓「故人何在」的問題，隨著高音迴蕩飄散。這首樂曲以旋律的高低起伏，表露了歌詞含蓄吞吐的韻致，黃友棣的作曲安排是相當成功的。

詞中這個宛轉含蓄的佳麗，其實就是那些惓懷故國的知識分子的寫照。在中國大陸政權易幟之後，他們迫於政治現實，

無法還鄉，痛心於政局紛亂，故鄉隔絕；這西湖勝景的零落殘破，其實就是他們對於現實的投射，而故人不見的呼喚，也就代表了鐵幕低垂之後，親朋好友不能再見的哀傷。

【台灣熱情展雙臂】

一九五二年八月，黃友棣首度應邀來到了中華民國台灣。這年八月，僑委會與中國文藝協會主辦音樂會，演出《我要歸故鄉》與《北風》，黃友棣和歌詞作者李韶一起被請到台灣來。音樂會在中山堂盛大舉行，由呂泉生指揮台灣省教育會合唱團演出，同時，《我要歸故鄉》也獲得了中國文藝協會「愛國歌曲創作獎」。

這一次台灣之行，開始了黃友棣和台灣的終生因緣；台灣

▲ 合唱團演唱《我要歸故鄉》，張道藩介紹黃友棣（左）與觀眾相見（1952年於台北中山堂）。

從一開始就對他伸出了熱情的雙臂，讓他這個異鄉遊子感受到極大的溫暖。

在台灣待的時間並不長，可是黃友棣並沒有閒著，先後作了《孔子紀念歌》、《偉大的華僑》等曲。經過學者考訂，確定孔子的生日應是國曆九月二十八日，於是教育部宣佈，自一九五二年起，以九月二十八日為孔子誕辰；同時，教育部希望黃友棣能寫一首新的《孔子紀念歌》，在新訂的孔子誕辰這一天發表。為了表彰孔子的理想，新歌決定以《禮運大同篇》為歌詞：「大道之行也，天下為公，選賢與能，講信修睦。……」這是儒家思想的精華，也是政治的最高境界。[2]

這原本是一篇「之乎者也」的先秦散文，一般人讀起來已經覺得佶屈聱牙了，要譜成歌曲，難度可是很高的。首先，必須注意平仄和旋律的協調，如「大道之行」，不可譜成「大刀之行」；第二是樂句的長短，詞裡有「老有所終、壯有所用、幼有所長」的短句，也有「貨惡其棄於地也不必藏於己」的長句；句子長度參差不齊，勢必影響全篇樂句的構組；第三是詞裡的虛字和轉折詞的安排，「故、使、而、之、也、是故」等，要避免放在強拍；否定詞「不」字則剛好相反，必須放在強拍，以突顯否定之意。這首曲子要譜得好，真是煞費心思。

黃友棣接下了這個任務以後，僑委會把他送到北投僑園，謝絕應酬，讓他專心創作。僑園在北投山上，當時還算郊區，十分僻靜，連計程車都叫不到，可是僑園卻沒有鋼琴，黃友棣只好憑空默想，很快完成了這首《孔子紀念歌》。這首歌曲在

註2：這段話，是讚美夏朝以前的社會，黃帝堯舜時期，是一片雍雍睦睦、祥和安樂的景象。這是儒家的理想，完美的社會型態，政治上的最佳典範。

一九五二年的孔子誕辰公開發表，立刻獲得了社會好評，後來被編入音樂教科書內，成為國內學生人人必唱的一首歌曲。

第一次的台灣之行可謂圓滿而成功，從此之後，黃友棣與台灣的關係越來越密切，他的作曲事業也逐步開展。一九五四年，一口氣出版了三本《藝術歌集》，收錄有：《杜鵑花》、《月光曲》、《歸不得故鄉》、《中秋怨》、《寒夜》、《輕笑》等二十餘首歌曲，還有《提琴獨奏曲集》、《兒童藝術歌集》、兒童舞劇《小貓西西》等。

黃友棣這個時期的物質生活依舊清苦，因為在香港的僑校任教，薪酬極低，但較之抗戰時期，卻是穩定多了。生活一穩定，黃友棣創作的才華能量就不可遏抑地噴湧而出；他作曲的

▲ 羅馬時期的黃友棣。

工夫，又快又好，並且急人之急，從不拖沓延遲，使得他成為各方爭相邀曲的對象。在他筆下，精采的作品源源不斷，如泉水一般流洩而出。

可是，在現實的作曲生活裡，作曲家黃友棣，對自己卻愈來愈不滿意了。一九五五年，黃友棣在香港通過考試，終於獲得了英國皇家音樂院海外聯考的小提琴教師證書；這個學位，因抗戰而延遲了二十年，想起來，怎不令人憤慨呢！

【羅馬苦尋中國風】

一張遲了二十年才到手的證書，讓黃友棣幡然而悟，如果希望自己的作曲技巧能更上層樓，如果自己對作曲還有夢、還有理想，此時不急急追求，更待何時？於是，一九五七年的秋天，黃友棣在大同中學校長江茂森的支持之下，以四十六歲的年紀，遠赴羅馬深造，去尋找中國風格的和聲技術。

許多人不了解，黃友棣為什麼要到西方去尋找「中國風格」的和聲？中國音樂向來不太用和聲，什麼又是「中國風格」的和聲呢？原來黃友棣在抗戰時期上山下鄉的工作裡，接觸了許多中國古調、民歌，這段經驗，使他了解中國音樂的主要特徵在於「調式」，而不是西方音樂的「大、小音階」。他曾經嘗試將一些民謠改編為合唱，但發現和聲總是不夠中國味；反復思索之後，他終於找到了癥結所在，原來這些中國歌曲是調式音樂，可是西方和聲學卻是建立在大、小音階上的一套學問，以大小音階的和聲，硬要用在調式音樂之上，就如同穿了一套不

▲ 與馬各拉教授（右）在羅馬世運會廣場前合影。

▶ 與卡爾都祺教授（右）在羅馬民眾廣場前合影（1959年）。

合身的衣服，怎麼會舒服合適呢！

　　歐洲音樂原本也用調式的，那是中世紀古老的教堂聖歌；如今，所謂的「教堂調式」雖已式微，但如果深入探究，總還可以找到它和聲技術的一鱗半爪。黃友棣遠赴歐洲，就是抱著溯源探流的精神，想要取法借鏡於歐洲古老的調式和聲，爲中國的調式音樂建立一套和聲系統。

　　可以說，「中國風格」的和聲，就是「調式音樂」的和聲，它有別於「大小音階」的和聲方法；有了它，中國的民

歌、古曲，可以順利改編爲現代化的合唱、器樂曲，達成黃友棣「中國音樂現代化」的理想。

爲了追尋中國風格的和聲，黃友棣在羅馬待了六年，苦學不輟；雖曾因生活費青黃不接，兩度收拾行囊，預備返港，幸好都有貴人相助，才能夠繼續下去。他先後從師德寧諾教授（Maestro Alfredo De Ninno）、馬各拉教授（Franco Margola）、卡爾都祺教授 （Edgardo Carducci）；另外，德國的凱里神父（Abbe Kaelin）、英國的司徒拔教授（Harry Stubbs），也曾短期指導過黃友棣。

這些老師，對黃友棣都各有啓發，但對黃友棣影響最大的，是馬各拉教授和卡爾都祺教授。馬各拉教授

▶ 在羅馬，與馬各拉夫婦合影（1960年）。
▼ 馬各拉老師為黃友棣改正作品（1961年）。

是一位新派作曲家，但舊學根柢紮實，特別重視古典音樂的基礎；他以深入淺出的方式帶領黃友棣，提供的教材雖然淺易，但經過他的指導改正，就有了深奧的意義。黃友棣從馬各拉教授這兒，學到了更精細的和聲方式。

在馬各拉教授以後，黃友棣又拜入卡爾都祺教授門下。卡爾都祺任教於義大利的聖樂院，是一位極其勤勉的作曲家；他認為，作曲者並非徒然坐在琴前，任意即興創作，而是右手執筆，左手持橡皮，不斷地修改、修改、再修改，直至無懈可擊的地步。他依賴勤勉、忍耐、毅力而創作，遠勝於依賴靈感。

中國的詩人雖然也說：「文章本天成，妙手偶得之。」但更多的時候，仍是「新詩改罷自長吟」；靈感與苦功，孰輕孰重？端視作家的性格而定。黃友棣為人一向嚴謹，卡爾都祺老師這種學習創作的態度，對於勤學的黃友棣，真是投其所好。他是黃友棣跟隨最久的老師，對黃友棣有深遠的影響。

黃友棣隨卡爾都祺老師的學習，先由調式和聲技術入手，繼之以現代和聲（即大小音階的和聲）。黃友棣希望以調式和聲為基礎，融合現代和聲的手法，再加上中國風格的樂語（Musical Idiom），重新整編中國古曲和民謠，為中國音樂帶來現代的氣息。

卡爾都祺老師認為，在他學成返國之時，為了讓大家「士別三日，刮目相看」，應該著手寫作幾首大型的交響曲或大歌劇，以表彰多年苦學的成績。但黃友棣卻不以為然；他認為，中國當前急需的，並非曲高和寡的交響曲或歌劇，而是培養作

曲人才的教材資料。

　　卡爾都祺老師接受了黃友棣的看法，於是，在老師的指導之下，他開始構思《中國風格和聲與作曲》一書，編大綱、寫解說、引例證、作例曲，並由老師一一訂正。此書在一九六八年出版，卡爾都祺教授親為作序，序裡說明此書寫作的目的，在於「擴展五聲音階的和聲範圍，求取變化；而不陷入大小音階和聲的圈套。」這簡單的兩句話，一針見血地道出了黃友棣六年苦學的方向。中國音樂以五聲音階為主，有時失於單調，因此必須變化，以免為五聲音階所侷限；另一方面，現代作曲家主要學習的是大小音階的和聲方法，如何在五聲音階的和聲上，適度參用大小音階和聲，又不落入其陳規窠臼，實在是現代中國作曲家必須嚴肅面對的課題。

　　一九六三年，黃友棣獲得了羅馬滿德藝術院作曲文憑，回到了闊別六年的香港。許多人都認為他學成歸來，身價不同，應該另謀高就；但黃友棣感念江茂森校長准許他留職留薪出國進修的美意，儘管有更好的機會向他招手，黃友棣仍謝絕了所有邀約，依舊回到大同中學和珠海書院，甘守清貧，過著君子固窮的生活，繼續地作曲、教學。

【譜唱民歌寫遺忘】

　　一九六四年，費明儀成立了「香港明儀合唱團」。費明儀是一位出色的女高音，她明眸善睞、巧笑嫣然，是典型的江南佳麗；出身書香世家的她，熟讀古典詩詞，這點和黃友棣不謀

而合，因而開啓他們長期合作的契機，明儀合唱團常演唱黃友棣譜曲的古典詩詞作品，如白居易的《秋花秋蝶》、《燕詩》、李煜的《離恨》、辛棄疾的《元夕》、《帶湖讚》……等，不勝枚舉，但二人最出色的合作，莫過於中國民歌的整編演唱。

一九七〇年，明儀合唱團成立六週年，費明儀選了四首民歌：《彌度山歌》、《十大姐》、《繡荷包》、《猜謎歌》，請黃友棣編成合唱組曲。黃友棣以「串珠成鍊」的方式，將這四首民歌作爲合唱迴旋曲的主題，這四個主題各具特色——豪放強健的《彌度山歌》、抒情優美的《十大姐》、溫柔的《繡荷包》、活潑的《猜謎歌》，串在一起，各具姿態又變化多端，譜成了一首動人的《雲南民歌組曲——彌度山歌》。

這次的嘗試非常成功，明儀合唱團又陸續演唱了黃友棣所編的《苗家少女》、《迎春接福》、《錦城花絮》、《蒙古牧歌》、《紅棉花開》、《鳳陽歌舞》、《天山明月》……，每一首歌曲，都結合了幾個不同的民歌主題，以「串珠成鍊」的組曲方式呈現。

黃友棣在抗戰時期的樂教工作裡發現，民歌因爲來自民間，

◀ 獲頒行政院「文化獎章」，在台北福華飯店與費明儀（右）合影。

與人們生活息息相關，具有感人至深的力量；只是因為歌詞樸陋，旋律單純，因此常遭忽視；如同一位麗質天生的美女，只因亂頭粗服，埋沒在山鄉野地，無人鑑賞。黃友棣的整編，將這些民歌改頭換面，化樸陋為高貴，呈現了驚人的藝術之美，這正實踐了黃友棣「民間歌曲高貴化」的創作路向。

這些民歌組曲成為明儀合唱團最受歡迎的曲目之一，每次演唱，都獲得觀眾熱烈的喝采。

學成返港的黃友棣，為香港樂壇積極貢獻，但也沒有忘記台灣。

一九六八年是中華民國的「音樂年」，也是黃友棣豐收的一年。這年八月，他應教育部、省教育廳、僑委會等九個單位的共同邀請，回國講學兩個月，主題為「中國風格和聲與作曲的理論與技術」，分別在台北、台中為音樂教師講學一週，又在高雄、花蓮、台中舉行音樂創作座談會。他精心完成的書《中國風格和聲與作曲》、《中國民歌的和聲》，也在此時由正中書局出版，免費送給參加講習的音樂教師參考。

這次的講學工作並不輕鬆；他白天講課，晚上修改習作；還得應付各方的演講邀約，參加合唱團練習、音樂教育會議等，真是忙得馬不停蹄，疲憊不堪，到最後連嗓子都啞了。

這一次「音樂年」的活動裡，黃友棣總結他數十年的樂教經驗，以及在義大利苦學的心得，提出了「音樂創作必須中國化，同時也要現代化」的主張，引起了藝文界強烈的迴響。讚許者認為是空谷跫音，中國音樂從此找到了正確的方向；反對

▲ 中國廣播公司舉行黃友棣作品演奏會，趙琴訪問黃友棣（1968年）。

◀ 教育部文化局局長王洪鈞贈以音樂會紀念章（1968年）。

者則是嗤之以鼻，並與黃友棣相互辯難。不論是非如何，黃友棣拋出了議題，讓大家有一次深入思考的機會，這種交流總是難得的。

這一次的講學極為成功，黃友棣不但獲得各界的肯定，更獲頒教育部「音樂年文藝獎章」。

返港之後，他開始「還債」，為作家鍾梅音譜《遺忘》。

黃友棣和鍾梅音初識於一九五二年，《當晚霞滿天》是他們的第一次合作。這首合唱曲，歌詞纏綿抒情，曲調優美動聽，是許多合唱團愛唱的曲目。《當晚霞滿天》發表之後，鍾梅音又寫了《遺忘》，請黃友棣幫忙譜曲，可是黃友棣忙於赴義大利進修，就此擱置了十一年。現在，鍾梅音再度提起這首

被「遺忘」的《遺忘》，黃友棣無可推卻，只能點頭許諾，返港後立刻開始工作「還債」。

　　若我不能遺忘，

　　這纖小軀體，又怎載得起如許沈重憂傷！

　　人說愛情故事，值得終生想念，

　　但是我呀，只想把它遺忘！

　　隔岸的野火在燒，冷風裡樹枝在搖；

　　我終夜躑躅堤上，只為追尋遺忘。

　　但是你呀，

　　卻似天上的星光，終夜繞著我徜徉。

　　這是《遺忘》的第一、二段歌詞，詞中人分明對愛情有著極深的執著，因為執著太深，無法負荷，於是選擇了「遺忘」！可是想要遺忘，偏不能忘，於是輾轉掙扎，痛苦無方。這是情到深時，刻骨銘心的表現。「遺忘」與「終夜繞著我徜徉」這兩

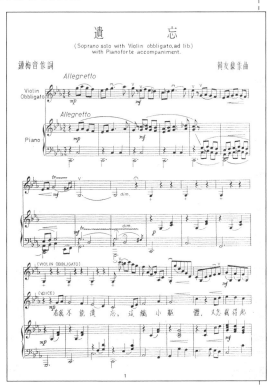

▶ 鍾梅音作詞、黃友棣作曲之《遺忘》曲譜。

個主題看似衝突，卻都是情感的眞實面相。黃友棣反復閱讀歌詞，決定採用兩個主題交互糾纏的手法，來表現詞中人陷於愛情的困境。在歌聲唱出「遺忘」之時，伴奏就同時奏出「終夜繞著我」的曲調；正面呼喊著遺忘的同時，背面卻暗示了終究不能忘，以音樂洩露了愛情的糾結難解。

兩個主題相互糾結的巧思功不可沒，這首歌曲，也成了黃友棣的代表作之一。

【歲寒三友松竹梅】

這幾年，黃友棣不但忙於作曲、教學，還擔任各類音樂比賽的評審。他一向人緣好，在樂壇有許多好友，其中，「歲寒三友」是特別值得一提的。

「歲寒三友」是指黃友棣、林聲翕（1914-1991）、韋瀚章（1906-1993）。他們三人都是廣東人，一九四九年以後，不約而同卜居香港，爲樂教奉獻心力，是香港樂壇的中流砥柱。

林聲翕與黃友棣早在大學時代就已結識，但二人的背景大相逕庭；黃友棣的音樂學養來自於苦學自修，林聲翕則是接受了完整的音樂學院教育。他們二人對於音樂的理想也不一樣；林聲翕追求的，是藝術的、美的音樂境界，由音樂藝術出發，走向音樂教育的道路；黃友棣追求的，則是教育的、善的音樂功能，由音樂教育出發，走向音樂藝術的道路。

不過，儘管有這些不同，卻無礙於他們六十年的音樂道義之交。林聲翕是黃自的入室弟子，有《白雲故鄉》、《滿江

▲ 「歲寒三友」合照。右起：黃友棣、韋瀚章、林聲翕。

紅》、《迎春曲》等名作，他在香港，先後主持德明書院音樂系、菁華書院音樂系，並創立華南管絃樂團，出版音樂藝術月刊。一九七三年，林聲翕與英國律師John West倡議組成「亞洲作曲家同盟」，保障了香港的詞曲作家的版權。凡此種種，都不是一般音樂家能夠成就的，黃友棣除了盛讚他的音樂才華，並對他的領導能力極為推崇。

韋瀚章則是一位傳統文人，他精於歌詞創作，主張「詩樂結合」，曾在上海國立音專任教，他與黃自合作的《抗敵歌》、《旗正飄飄》，以及清唱劇《長恨歌》，都是膾炙人口的作品。他畢生淡泊名利，因此寫出來的歌詞溫柔敦厚，皎然出塵，有

不食人間煙火的意味。他和黃友棣在一九七〇年相識，《碧海夜遊》是他們合作的開始；後來，韋瀚章的歌詞被編成兩本專集，《晚晴集》中都是林聲翕的作品，《芳菲集》則都是黃友棣的作品，這是三人友誼最珍貴的紀念。

一九八三年，國家文藝基金會頒贈「特別貢獻獎」給韋瀚章、林聲翕、黃友棣，何志浩寫了一首《三人行》詩祝賀他們，開篇曰：「歲寒三友松竹梅。」就這樣，他們三人冠上了「歲寒三友」的美稱，蒼松、翠柏與寒梅，成為音樂界的佳話。

林聲翕、韋瀚章於九〇年代先後謝世，歲寒三友，只餘其一。黃友棣為此非常傷痛，寫了好幾篇悼念的文章，自比為「留堂的孩子」，不覺間教室裡其他的孩子都先走了，只留下他茫然四顧，不知所措。

【佛謁傳唱清涼心】

黃友棣自幼體弱多病，多歷艱苦，所有的命理學家，看手相的、看面相的，都不約而同，鐵口直斷，說他活不過六十大限，五十九歲已經是頂點了。對此，黃友棣深信不疑；也正因如此，他總覺得來日無多，必須日以繼夜，完成此生的工作，然後可以了無牽掛，「候命還家」，意即等候老天爺的召喚，回到永恆的家。

但是，六十歲匆匆到來，黃友棣不但身體康強，猶勝少年，並且事業蒸蒸日上；召喚他回家的那一紙命令，始終沒有

到來。「天上的老人家」多賜給他數十年歲月，想必是要他在樂教方面多盡些心力；因此，他心懷感激，努力著述創作，唯恐不及。

一九八六年，黃友棣因為長期伏案工作，眼睛疲勞，趁回台之便，去榮總檢查。醫生告訴他，他的眼壓偏高，是青光眼的前兆，必須靜養，並須注意眼部的水分散發。黃友棣聽從醫生的吩咐，決定遷居氣候乾燥的高雄。

一九八七年，黃友棣自香港珠海書院退休，摒擋一切，移居高雄。他到香港的時候三十八歲，離開香港時七十六歲；他

▲ 獲頒行政院「文化獎章」，在台北福華飯店與何志浩（右）、何照清（中）合影（1994年12月30日）。

在中國大陸和香港各住了三十八年，對兩地的音樂教育都貢獻良多。現在，他來到了南台灣的港都──高雄，他的餘生，將奉獻在台灣的音樂教育之上。

黃友棣雖然久居香港，但對台灣有深厚的感情。翻開他的作品集，他為台灣譜過《美哉台灣》、《陽明山曉望》、《日月潭曉望》、《澎湖姑娘》、《山林的春天》、《春回寶島》、《寶島長春》等曲；至於採用台灣歌謠而編作的合唱組曲，有《山地風光》、《阿里飛翠》、《馬蘭姑娘》、《賞月舞》、《耕農組曲》、《天黑黑組曲》、《農村組曲》、《採茶組曲》等。可以說，在他還沒遷居台灣以前，他已用音樂讚頌了台灣之美，用音樂表達了他對台灣的土地之愛。

移居高雄不過兩個月，黃友棣的眼壓就已恢復正常。這位七十六歲的老先生，對於樂教的熱心，不減當年，他一方面潛心著述，撰寫文章，幾年之內，出版了十二冊樂教文集；另一方面整理音樂舊作，出版作品集。更重要的，他開始接觸高雄當地的音樂團體，凡是有團體需要歌曲，需要指導，他幾乎來者不拒，經常僕僕風塵，奔波穿梭於各個音樂社團之間。黃友棣自己說，他是音樂社團的全職「義工」。

移居高雄之後，黃友棣開始與佛教社團多所接觸，並譜寫佛教歌曲。他與佛歌的因緣並非始於今日，早在少年時期，弘一大師李叔同（1880-1924）的《三寶歌》、《清涼歌》就已為他打開了欣賞佛樂的大門，領他進入清涼的境界。

曉雲法師是黃友棣在義大利的舊識。那時，她仍是女畫家

游雲山；後來，黃友棣在香港與她再見，她已是皈依釋氏的釋曉雲法師了。黃友棣陸續爲她譜了《慧海歌》、《曉霧》等曲，助她開展佛教藝術；一九九一年，曉雲法師以無比智慧毅力，創辦華梵大學，黃友棣立刻爲華梵譜寫校歌；一九九四年，曉雲法師獲得了行政院文化獎，黃友棣爲她譜了《四聖頌》，歌頌佛教的四位偉人——佛陀、觀世音、玄奘、天台宗智者大師。

　　耕雲禪學基金會是一個以研究禪學爲主的學術團體。一九九○年，禪學會成立「安祥合唱團」，希望以歌曲淨化人心，傳播安祥。黃友棣對於這樣與人爲善的團體，一向樂意協助，陸續爲他們寫了數十首歌曲。

　　安祥合唱團所選的歌詞，一部分是耕雲法師所作的詞，還有唐宋詩篇、佛經摘句等。黃友棣爲他們譜寫的作品，如《證道行》、《牧牛圖頌》、《不二歌》、《心頌》、《心境如如》，連一般佛教信徒喃喃誦念的《心經》「觀自在菩薩行深般若波羅密多時……」，也被譜成了清淨莊嚴的歌曲。

　　黃友棣爲安祥合唱團所作的最宏偉的作品，當推清唱劇《曹溪聖光》了。《曹溪聖光》是寫禪宗六祖慧能的一生事蹟，黃友棣由《六祖壇經》內選出二十段文字，概括慧能一生行誼，以及「本來無一物，何處惹塵埃」的智慧，譜成歌曲，佐以旁白。一九九五年七月，這部清唱劇在台北社教館首演，安祥合唱團表現得極爲出色，聽者大眾莫不歡喜讚歎，覺得是音樂及佛學的新境界。

▲ 圓照寺為黃友棣舉辦慶生會（1990年12月）。切蛋糕者為鄭光輝校長（左一）、
　敬定法師（左二）。

　　在曉雲法師的介紹下，黃友棣認識了高雄圓照寺的住持敬
定法師，圓照寺也有一個合唱團，名為「如來之聲」，是由愛
樂的信徒所組成的。敬定法師天賦歌喉優美，講道時能邊講邊
唱，自由發揮，她有感於佛歌的數量不多，希望黃友棣能助一
臂之力。於是，黃友棣又為如來之聲合唱團譜寫了《自性組
曲》、《生命組曲》等佛歌。

　　敬定法師對於佛教歌曲的推動可謂不遺餘力，為了榮耀地
藏菩薩的孝親明訓，她親自作詞，黃友棣再接再厲，譜成了十

個樂章的清唱劇《眾福之門》，十一個樂章的台語合唱組曲
《恩重山丘》。這些樂曲，算不上技巧精深的藝術歌曲，但對於
信徒、觀眾而言，卻能由衷感動，沐浴在佛法的光輝裡，這就
是佛教歌曲的力量。

　　二〇〇〇年，黃友棣左腳踝骨裂開，住院治療；出院後，
敬定法師將黃友棣接到圓照寺療養，派專人照料起居，無微不
至，表現了對大師的崇敬供養。

【音樂菩薩渡人間】

　　黃友棣遷居高雄，不啻為台灣的樂壇注了源頭活水。十餘
年來，對高雄音樂界提攜扶持，有求必應，他為高雄寫了《高
雄禮讚》、《詩畫港都》、《木棉花之歌》、《愛河月色》等歌
曲；高雄也以無比的熱情，回報給這位音樂大師。

　　早在一九八五年，高雄就為黃友棣舉辦了第一次「黃友棣
樂展」，一九八七年，又再度為他舉辦樂展，演唱《迎棣公》
一曲，以表高雄對他的歡迎之忱。數年之間，更頻頻贈以各種
獎牌，包括「傑出樂人獎」、「特殊貢獻獎」、「特別成就
獎」、「終身成就獎」，高雄中山大學也贈以第一屆「傑出校友
獎章」，並舉辦「黃友棣國際學術研討會」。這些獎，與其說是
官方單位來評鑑黃友棣的音樂表現，不如說是高雄人為了推崇
黃友棣的成就，而以獎牌光耀榮寵這位音樂大師吧！

　　二〇〇二年三月，高雄市英明國中師生通力合作，蒐集資
料，舉辦了「音樂菩薩黃友棣教授資料展」，並為黃友棣製作

▲ 高雄市英明國中舉辦「音樂菩薩黃友棣教授資料展」（2002年3月）。右為英明國中校長楊增門。

了專屬網頁，網頁上有「人生歷程」、「輝煌歲月」、「人物寫真」、「音樂饗宴」……等欄目。從此以後，世界各地的網友讀者，都可以在網頁上閱讀黃友棣一生經歷，更可以看見黃友棣的風采，聽見黃友棣的名曲，對這位大師而言，這真是一種最積極的樂教了。

　　回顧黃友棣的一生，的確是豐富輝煌的。他出生在一個多數人都沒見過鋼琴，都不認識五線譜的年代；在音樂資源極其貧乏的環境裡，他決定要獻身音樂教育，掃除「音盲」。為了這個理想，他無怨無悔，努力不懈了七十餘年，一直站在音樂教育的最前線。

生命的樂章

　　近年有人稱他「音樂菩薩」，這實在是一個再恰當不過的稱呼。菩薩有求必應，黃友棣在樂教上不就是這樣嗎？菩薩接引大眾，黃友棣不也帶領大家到美好的音樂之鄉了嗎？菩薩發下宏願，普渡眾生，黃友棣在音樂上，不也是栽培後進、廣結善緣嗎？

　　黃友棣說，他已做好了準備，隨時可以候命還家；對於生死大事，他看得如此瀟灑，如揮揮衣袖般，不帶走一片雲彩。

　　他與民國同壽，行將步入他生命中的第九十二個春天；依舊耳聰目明，身體健朗；他的日常生活極其單純，每天親自下樓買菜，洗滌灑掃，從不假手他人。因為各方不斷邀曲，他每

▶ 單國璽主教贈以獎牌（2002年9月15日）。
▼ 黃友棣為高雄兵役處作歌，高雄市謝長廷市長贈以「役政之友」獎牌。

▲ 黃友棣教授與本
書作者在圓照寺
花園裡，中為手
不釋卷的小沙
彌，觀者咸認為
與黃教授有幾分
神似。

◀ 筆者向黃友棣教
授請教中國風
格之和聲法，
後立者為李子
韶老師。

日必定伏案譜曲寫稿；還經常外出參加音樂會，指導音樂社
團。他的生活裡，鮮少家人親情，也沒什麼休閒娛樂；他把大
部分的生命，奉獻給音樂教育，也奉獻給我們。

　　他的確是音樂菩薩。但願，這位音樂菩薩長住人間！

靈感的律動

朗朗明月心

新舊爭鋒匯東西

誠然，音樂是世界語言；但切勿忘記，音樂不能缺少個性。……我國聖賢倡導「世界大同」，「四海一家」，並不是教我們可以毫無個性；亦不是教我們為了「世界大同」而放棄了民族傳統精神。

——黃友棣‧《樂林蓽露》

清末以來，中國在西方各國船堅砲利的壓迫下，門戶洞開；隨著列強政治軍事勢力的入侵，西方文化挾著銳不可當之勢，堂堂進入中國，擁有五千年歷史的中華文化，面臨了空前的挑戰。

外國音樂進入中國，並非始於清末，中國歷代所謂的「胡樂」，其實就是外國音樂；南北朝至隋唐，「胡樂」在中國廣受歡迎，成為通俗音樂的主流。近代歐洲音樂在中國的出現，則可以追溯到明神宗萬曆年間，天主教教士、義大利人利馬竇（1552-1610）抵達中國，向朝廷進貢「本國土物」，其中就有「西琴一張」，這是當時歐洲流行的古鍵琴（Clavichord）。清初盛世，康熙皇帝玄燁如海納百川，熱心吸收各種西學知識，葡萄牙人徐日昇（Thomas Pereira, 1645-1708）和義大利人德禮格（Theodore Pedrini, 1670-1746）被禮聘至宮中教授西方音樂知

識，五線譜在此時被介紹到中國來；乾隆間刊行的《律呂正義續編》中，就刊載了五線譜。

【學堂樂歌新風潮】

晚清科舉制度廢除，建立了新式學堂，學制與課程也模仿日本與歐美的型式，學生不再只是研讀四書五經，吟詩填詞，而開始普遍學習外文、數學、天文、地理等課程。在這種西學東漸的潮流下，「樂歌」一科也逐漸成為中小學和師範學院的必修課程之一。

在廣泛設立的「樂歌課」裡，主要的活動是集體歌唱。由

▲ 《律呂正義續編》裡的五線譜，這是五線譜傳入中國之始，清人稱為「八形號」。

於一般學校缺乏經費採購樂器，也鮮少合格的教員能夠教授彈奏，而聲帶是最方便又價廉物美的樂器，因此，大家就快快樂樂的拉開嗓子，一起唱歌吧！這是我國音樂課的最早面貌。黃友棣小時候，在家對面城隍廟區立小學初次上樂歌課，也是圍著風琴集體唱歌，而這一唱也點燃了他音樂生命的火花。

要一起唱歌，就得有可唱的歌。過去中國人唱山歌、唱戲曲、唱民謠，這些曲子，不論風格、形式、內容，都不適合齊聲歌唱的樂歌課。為了表彰新的時代精神，傳播新的時代思潮，樂歌課需要創作新的歌曲，這些新歌，就被稱作「學堂樂歌」。

學堂樂歌的作者，是一批對於中國音樂懷抱著理想的年輕知識分子，尤其是留學東鄰日本的留學生，其中最著名的包括曾志忞（1879-1929）、沈心工（1869-1947）、李叔同（1880-1924）等人。

▲ 曾志忞小照。

他們帶回來新的音樂著作和理論，並且創作新的歌曲。過去，中國從未有樂歌課，突然間設立課程，一定得要有大量的歌曲以滿足教學需求；為了應付這種青黃不接的情況，許多學堂樂歌便借用外國歌曲的旋律，填入新的

▲ 沈心工小照。

▲ 李叔同小照。

歌詞，「急就章」式的上場了。借用的外國歌裡，則以日本歌曲最多；黃友棣回憶，他在城隍廟小學所唱的歌曲，就有一些日本旋律的學堂樂歌，其他還有少部分的歐洲歌曲，往往也是日本留學生的「二手傳播」。

　　直到今日，我們還會唱起：「長亭外，古道邊，芳草碧連天。」這是弘一大師李叔同的《送別》；或是「美哉美哉中華民國，太平洋濱亞細亞陸。」這是沈心工的《美哉中華》。這些學堂樂歌，到今日還傳唱不歇。

【抗日救亡歌詠隊】

　　民國初年，由於新式學堂普遍設立，學堂樂歌蔚成風潮，

其後雖然因為袁世凱稱帝，再度提倡「尊孔讀經」，甚至廢止樂歌課，使得學校音樂教育發展短暫停滯，但到了一九一九年，五四運動以後，新音樂的發展進入了更蓬勃的階段。

五四前後，重要的作曲家包括蕭友梅（1884-1940）、趙元任（1892-1982）、黃自（1904-1938）等，他們和前輩作曲家曾志忞等人一樣，也都是留學生，不同的是，他們已不再假道日本以獲得西方的學問，而是直接前往歐美取經，他們沐浴在歐美的音樂文化裡，直接取用歐美的作曲技巧。他們的筆下，寫出了許多中國藝術歌曲的經典之作，如趙元任的《教我如何不想他》、蕭友梅的《問》、黃自的《春思曲》、《天倫歌》、《玫瑰三願》等，到今日還是音樂會裡經常出現的曲目。

白話文運動對於這些音樂工作者影響深遠，如「卿雲爛兮，糾縵縵兮，日月光華，旦復旦兮」這類艱深古雅的歌詞日漸減少[1]，取而代之的，是白話文的歌詞，如「天上飄著些微雲，地上吹著些微風」，或「玫瑰花，玫瑰花，爛開在碧欄杆下」。白話文歌詞雖然淺近，但感人的力量有過之而無不及。

一九三一年九月十八日，發生了震驚國際的「九一八事變」，一時之間，國內抗日的浪潮如風起雲湧，抗日的歌聲在中國大地上怒吼，唱遍了神州山河。

所謂的「抗日救亡」的歌詠運動，在一九三一年到抗戰勝利的一九四五年間盛行。在這十餘年間，以反抗日本侵略為主題而寫作的歌曲，前後不下千餘首之多。優秀的作品，如黃自的《旗正飄飄》、張寒暉（1902-1946）的《松花江上》、劉雪

美哉中華

沈心工词
朱云望曲

美哉美哉中华民族！太平洋滨，
美哉美哉中华民族！气质清明，

亚细亚陆，大江盘旋，高山起伏，
性情勤朴，前有古人，文明开幕，

宝藏万千，庶物富足。奋发有为，
后有来者，共和造福。如涌源泉，

惟我所欲。美哉美哉中华民族！
如升朝旭。美哉美哉中华民族！

▲ 《美哉中華》是沈心工作詞，這一首學堂樂歌頌讚中華民族，可以發揚愛國精神，鼓舞民心士氣。

庵（1905-1985）的《長城謠》、林聲翕（1914-1991）的《白雲故鄉》、冼星海（1905-1945）的《黃河大合唱》等，曲曲振奮人心、優美動聽，在艱苦漫長的抗日歲日裡，流傳在飽受戰火蹂躪的土地上，安慰著無數因戰亂而離鄉背井的遊子，鼓舞著人民的愛國情操。

時代的共鳴

蕭友梅留學德國，在萊比錫國立大學哲學系研究教育學，並攻讀音樂理論和作曲。黃自在美國俄亥俄州歐柏林學院攻讀心理學及音樂，畢業後又到耶魯大學繼續研究音樂。趙元任完成了美國康乃爾大學數學系的學業，又到哈佛大學哲學系研究院深造。這幾位音樂家，都是歐美名校出身，趙元任後來甚至在美國哈佛、耶魯等校任教。他們的學歷和眼光見識，和學堂樂歌的上一代人相比，又不可同日而語了。

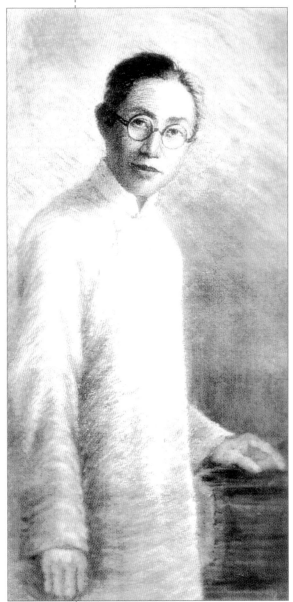

▲ 黃自小照。

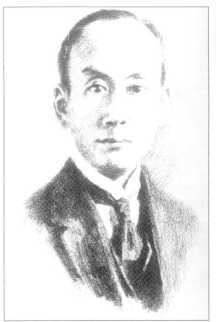

▲ 蕭友梅小照。

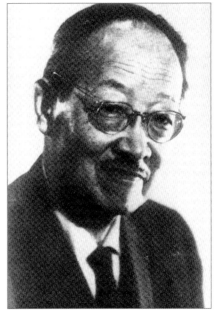

▲ 趙元任小照。

【新音樂運動】

　　由清末民初到抗戰，是黃友棣由出生到成長的年代；而這一段音樂發展的歷程，也是黃友棣音樂思想形成的背景。

　　在回顧這段音樂史的時候，有一個名詞不斷地出現，那就是「新音樂」。何謂「新音樂」？曾志忞在一九○四年曾提出：「為中國造一新音樂。」[2]揣度當時曾志忞並沒有要開宗立派，創立新的音樂流派的意思，只是想創作一種與中國傳統音樂不同的「新」音樂罷了，至於這種新音樂有什麼內涵？有什麼特徵？遠非當時身在廬山裡的曾志忞可以識其真面目的，甚至百年之後的今日，「新音樂」的定義仍在爭議當中。

　　既然有「新」就有舊，何以清末開始有了「新音樂」的呼聲？是因為知識分子對於中國傳統的「舊」音樂有所批判，例如有人認為它「無進取之精神而流於卑靡」、「其性質為寡人的而非眾人的」、「無學理」……，並且主張效法日本輸入歐洲音樂[3]。今日看來，這種批評實在有失主觀，但在西潮奔湧，西學沸騰的年代裡，傳統的一切均被棄若敝屣，向歐洲學習，變成音樂的唯一出路。

　　因此，所謂的「新音樂」，其實是「歐化」了的中國音樂。更精確地說，是作曲家運用中國音樂素材，通過歐洲十八、十九世紀的作曲技巧、風格、體裁、和音樂語言，所創作出來的音樂作品。[4]這個意見，是根據這一百年來中國音樂的發展而歸納出來的。

　　黃友棣也談到新音樂，他並沒有給新音樂下一個明確的定

註2：曾志忞，〈序文〉，《樂典教科書》。

註3：匪石，〈中國音樂改良說〉，《浙江潮》，第6期，上海，1903年6月。

註4：劉靖之，〈歐洲音樂傳入中國〉，《中國新音樂史論集》，香港，香港大學亞洲研究中心，1986年，頁1-2。

義，只是說，在他的大學時代，約一九三一年左右，國內的音樂學家開始提倡「新音樂運動」，要用歐洲的優秀樂曲來提昇國內音樂的水準，用純正健康的歌聲來掃除那些自歎訴冤的小曲，黃友棣認為，這實在是中國樂壇的「清潔運動」，目的是要向世界樂壇看齊。

黃友棣這樣的認知，與我們所了解的新音樂是十分接近的。所謂運用歐洲的優秀樂曲來提昇中國音樂的水準，就是「歐化」的意思。音樂學家結合了「抗日救亡」的目標，所以在一九三一年左右大聲疾呼「新音樂運動」，其實，這個運動早在黃友棣出生之前就開始了。

當這些滿懷熱忱的音樂家們，一心在倡導著新音樂的時候，傳統的「舊」音樂到哪兒去了呢？舊音樂不但沒有消失，並且還在蓬勃發展，特別是戲曲音樂，占了市場的主流地位。僅以京劇而言，梅蘭芳、尚小雲、程硯秋、荀慧生等「四大名旦」，余叔岩、言菊朋、高慶奎、馬連良等「四大鬚生」，以及武生楊小樓、花臉金少山、麒派老生周信芳等，這些京劇名演員各領風騷，唱腔流傳大江南北，風靡一時，包括黃友棣在內，人人都能哼上兩句。其他還有評劇、越劇、楚劇、滬劇等許多民間小戲，都在這時突飛猛進，發展成為獨立的劇種。

拜都市化之賜，原本流傳於農村鄉下的各種戲曲、民間音樂、隨著農民湧向城市而進入都會；各種音樂彼此影響，相互競爭，最後，都走上了商業化的道路。音樂雖然是「舊」的，依然可以運用「新」的科技；經由有聲電影、唱片公司、廣播

電台等媒介的推波助瀾，不論是戲曲、民間音樂，都如野火燎原一般，成為市民階級、普羅大眾的愛好。黃友棣回憶，在他初中時候，「戲班的雜曲、歌舞團的小曲、消閒的歌曲、有聲電影的歌曲」，正是處處風行，一般人愛聽京劇、愛唱民歌，並不因為它是「舊」的就被遺忘了。

【讓歌聲唱起來】

檢視由學堂樂歌，到抗日救亡歌詠運動的一連串發展，可以注意到音樂與現實的密切關係，可以說，新音樂的發展，幾乎大半是為了滿足現實的需求，而非純然藝術的目的。例如學堂樂歌的出現，是因為設立了樂歌課程，必須有歌可唱，所以，匆忙借來了外國音樂，配上歌詞就唱了。曾志忞自己就批判這種現象，明知道洋曲填中國歌詞是不妥的，但為了音樂教育的現實，「過渡時代，不得不借材以用之。」

學堂樂歌的內容包羅萬象，許多歌曲都與政治現實有關，有的頌讚武昌起義，有的鼓舞革命士氣，更有的勉勵婦女爭取女權[5]。這些曲子不但滿足了一般學生快快樂樂唱歌的願望，更由於歌詞內容充滿了教育意義，使得學生開闊眼界，昂揚心志，更激發了愛國的情操。這正是學堂樂歌為社會服務，與現實結合的明顯例子。

到了抗戰時期，歌唱的目的是「抗日救亡」，已經明白揭露了音樂的現實功能。黃友棣對於這一時期的音樂活動也有一番描述：

註5：例如《光復紀念》：「八月十九武昌城，起了革命軍。」及《中華大紀念》：「十月十號義旗揚，革命軍隊起武昌。」或如秋瑾填詞的《勉女權》：「我輩愛自由，勉勵自由一杯酒。男女平權天賦就，豈堪居牛後。」這些歌詞內容，充分反映了時代和現實。

▲ 《勉女權》為革命先烈秋瑾選曲配詞，鼓勵婦女應爭取平權。

「抗日救亡的音樂活動以歌唱為主，當時歌詠團如風起雲湧，先後成立，參加的人雖多，但團員程度參差不齊。音樂工作者希望藉機推廣五線譜，但唱者多半偏好簡譜，討厭那些『古怪的豆豉粒』。國語專家希望藉機推行國語，但不懂國語的人又有意見。許多學校在演唱時，必將識字運動與國語運動結合進行，他們把歌詞寫成大字報，每唱一句，就舉起一張大字報，希望加深觀眾印象，以學習認字和國語，這種辦法十分受到歡迎。」

因為物資匱乏，不僅鋼琴非常罕見，更少有專用的伴奏樂譜，多數歌曲都是「無伴奏」（Cappella）的，混聲四部合唱就算音樂性最豐富的了。黃友棣寫過一首《唱起來，青年們》的

靈感的律動

歌曲，可說是當時音樂活動的真實寫照：

　　沒有樂器，我們唱起來！

　　沒有伴奏，我們唱起來，……

　　我們用雄偉的四部合唱，唱出我們民族的堅強。

　　由於抗戰歌詠運動需要大量的歌曲，音樂工作者只能仿效早期學堂樂歌的辦法，借用外國歌曲填入歌詞。這樣倉卒應急的詞曲相配，有時會出現極拗口的歌詞，如《馬賽革命曲》填入了這樣的歌詞：

　　噫嗚呼！岌岌乎其殆哉！父母兄弟盍興乎來！

　　喧賓奪主，公理今安在？侵略主義，流毒九垓！……

這樣滿口文言的歌詞，真叫聽眾嗚呼哀哉了！

　　檢討這一段抗日救亡歌詠運動的工作，雖然天天有新歌，天天唱新曲，表面看來熱鬧非凡，實際上音樂的基礎卻是薄弱的。音樂工作者雖然任勞任怨，但多數的作品都是倉卒成篇、因陋就簡，結果變成了殺雞取卵；這一時期雖有上千首的作品，但真正經得起時間考驗而留傳下來的歌曲卻是屈指可數，如何解釋這種現象呢？我們必須說，音樂與「現實」關係太密切，絕對是其中一個因素。

　　自學堂樂歌，到抗日救亡歌詠，中國近代的音樂發展，可以說在現實的催迫下，一步一步蹣跚前行。音樂固然有其社會功能，可以服務大眾，服務國家，但如果一味強調音樂的社會功能，

音樂小辭典

【 無伴奏合唱曲（Cappella）】

　　原是一種為無樂器伴奏的合唱曲而設計的曲式，現在則泛指無伴奏合唱曲。

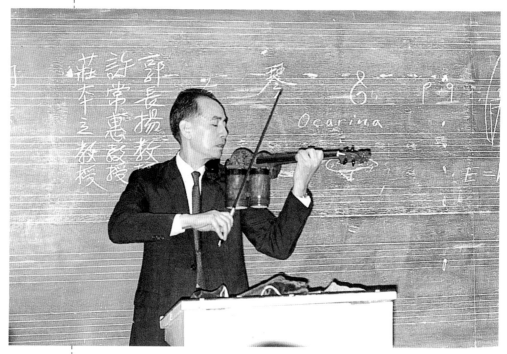

▲ 黃友棣試奏莊本立新製的「中國小提琴」，琴身下有兩個如胡琴一般的共鳴筒，運用小提琴的技巧，卻有中國胡琴的音色。

不免剝奪了音樂的美感與藝術性。這是後人回顧這段音樂史，覺得既感佩又惋惜的地方。

　　這一段中國近代音樂發展史，就是黃友棣自出生至於成人的時代，也是他的思想被模塑定型的背景。可以看得出來，黃友棣生長在一個「新舊爭鋒」的歲月，中國的舊學術、舊傳統已被摒棄，知識分子追求新知識與新文化；他也面臨著「東西交會」的局面，西學東漸、西潮騰湧，是應該「中學爲體，西學爲用」呢？還是應該「盡棄國故，全盤西化」呢？這是黃友棣那個年代，所有知識分子的共同困惑。

　　黃友棣當然作出了抉擇！檢視他的生命歷程，他顯然依循著五四運動以來「新音樂」工作者的模式，踏著曾志忞、沈心工、黃自、趙元任等人的步伐，以「學堂樂歌」為基礎，建立畢生的音樂事業。他把「學堂樂歌」的方式帶入了抗戰，帶入了一般歌詠社團，帶到廣東的鄉下，也帶到了香港和台灣。

　　學堂樂歌，被視作中國新音樂的啟蒙運動；五四運動，被視作中國思想的啟蒙運動。而黃友棣，則可以說是一位中國音樂啟蒙運動的實踐者。

　　但是，在東方和西方的兩極光譜之間，黃友棣並未一味傾向全盤西化，他在音樂教育的實際經驗裡，發現中國傳統音樂的可貴；因此，迴然不同於部分音樂前輩，他逐漸由西方又擺盪回東方，直到他中年以後到義大利留學，找到了「中國風格和聲」，才終於在這東西交會、新舊爭鋒的浪潮裡，找到了他的定位和方向。只不過，黃友棣不像黃自他們，有機會少小出國留學，因此他的音樂之路，走起來可是坎坷多了。

博學練達通經史

藝術工作者實在是從神明境界中的「無字天書」裡偷取一
鱗半爪，加以整理而成為藝術作品。其目的乃是要讓眾人由此
作品窺見神明境界之壯麗；因而心嚮往之，品格遂得以潛移默
化，朝向光明發展。藝術工作者是擔任了媒介工作，並沒有什
麼了不起的成就，也沒有什麼值得自豪之處。

——黃友棣·《樂苑春回》

黃友棣先生經常被稱讚為文筆典雅，學問深厚，這點是確
然無疑的。除了數本音樂學的專門論著之外，他還出版了十二
本散文集，這些集子多數是短篇小品文，也有一些學術論文，
甚至有一、二篇短篇小說，這十二本集子包括：《音樂人
生》、《琴臺碎語》、《樂林蓽露》、《樂谷鳴泉》、《樂韻飄
香》、《樂圃長春》、《樂苑春回》、《樂風泱泱》、《樂境花
開》、《樂浦珠還》、《樂海無涯》、《樂教流芳》；其他音樂
學的專門論著還有《樂教新語》、《音樂教學技術》、《中國音
樂思想批判》、《中國風格和聲與作曲》、《中國民歌的和
聲》、《音樂創作散記》等。

【人文觀照的情懷】

黃友棣在散文集裡談音樂，談人生，談他的作品，也談他

的樂教理想。要完成這麼多著作，對許多搖筆桿爲生的作家也不是件容易的事，何況，黃友棣是一位音樂家，他主要的時間和心力還是花在作曲、教學，以及演講上；寫作，不過是他工作餘暇的興趣而已，他眞正實踐了孔老夫子所謂「行有餘力，則以學文」的訓誨。

這些散文集可說是了解黃友棣先生的最佳門徑。由他自己在書中剖陳心曲，我們不只知道黃友棣如何成爲一位「音樂家」，更可以探究這位集音樂教育家、作曲家、指揮家，甚至演奏家於一身的人，究竟是個什麼樣的「人」。

博學多聞是黃友棣最突出的特質；讀他的文章，最鮮明的印象則是連篇累牘的詩詞典故。拜少年苦學之賜，他的國學根柢相當紮實，經史子集都曾廣博涉獵，不論是《詩經》、《尙書》、《左傳》、《論語》、《孟子》、《莊子》……，到唐宋文人的詩詞歌賦，還有佛學典籍、筆記雜譚，都能信手拈來，揮灑自如。而音樂是他的專業，不只西洋音樂史爛熟於胸，甚至連中國音樂史的典章制度也難不倒他，有關音樂的風格流變、作家生平、作品解析，說來無不頭頭是道，如數家珍。

爲了說明《詩經·國風》裡的「淫詩」並不「淫」，黃友棣曾經一首一首考訂古代學者所謂的「淫詩」，並且分析每一首的音樂特色。他認爲，這些出於《國風》裡的情詩，其實不過是民歌而已，它的音樂性重於義理；古人因爲《詩經》的音樂失傳，只好拋開音樂，專談義理，因而認定這些談情說愛的內容是「淫」的。

▲ 黃友棣與張繼高（左）在香港（1964年）。

　　其實，聽眾的耳朵對於音樂的感應力較強，對於內容義理的理解力相對是較弱的，拋棄了音樂，只談內容，等於把聽眾的欣賞角度遮蔽了一大半，當然容易作出偏頗的判斷。他的結論是：詩和樂是不可分離的。

　　為了比較《莊子》和《孟子》這兩種不同的思想，對音樂教育有什麼不同的啟發，黃友棣曾將《莊子》全書三十三篇的內涵意旨分別摘錄闡述。他的結論是：道家是逍遙物外的，講求順乎自然，側重和諧，這可以作為音樂藝術追求的目標；儒家則實事求是，強調教育大眾、入世濟人，則可以作為音樂教育的發展路向。

　　讀黃友棣的文章，可以感受到，他真的有成為大學者的潛力。黃友棣自己說，他無一日不讀書，讀書是他從小養成的習

靈感的律動

▲ 黃友棣應邀前往新加坡，左為指揮家郭美貞，右為李豪（1983年）。

▲ 黃友棣與張己任（左）。

慣，也是他不能割捨的興趣。事實上，黃友棣本來就是中山大學的教授，只不過，他的學者角色經常被作曲家的光芒所掩蓋了。

　　強烈的人文情懷，是黃友棣吸引人的第二個特質。如果博學只為堆砌資料、賣弄學問，這樣的學問不過是掉書袋而已；必須有一顆鮮活的人心，深思敏辯，觸類旁通，才能結合學問與人生，呈現具有人文觀照的情懷，這就是黃友棣另一個鮮明的特質。

　　他曾經以自動傘為喻，討論墨子的思想。自動傘在平常不用的時候，彈簧繃得緊緊地收攏起來，等到用的時候，一下子跳開來，彈簧才得鬆弛下來。這種傘平日不工作時也處於緊張狀態，往往因為彈簧繃得太久，繃得太緊，一下子就繃斷了，鬧得傘主在雨中手忙腳亂，好不狼狽。黃友棣以此和墨子學說相比；墨子主張「非樂」，認為音樂耗損生產力，沒有經濟價值，所以人不應該流連於音樂的享樂，應該努力工作，一刻也不可懈怠。墨子只重視實用，重視績效，不了解適度的休息是為了走更長遠的路，就像那一天到晚緊張兮兮的自動傘一樣，等到真正要派上用場的時候，才發現，啊！它已經因為承受不住壓力而罷工了，真是得不償失！

　　黃友棣也曾談到唐朝詩人王維「詩中有畫」的風格。王維的詩，充滿了瑰麗的色彩、變幻的光影、對比的線條、層次分明的景物，因此被譽為「詩中有畫」。黃友棣舉《鹿砦》為例，詩曰：

空山不見人，但聞人語響。

返景入深林，復照青苔上。

詩中除了寫出剎那間光影變換的奇景，也寫出了山林音響的妙聲，不但是「詩中有畫」，更是「詩中有樂」。詩人的心靈所以能和大自然融合無間，所依靠的是他的「心眼」、「心耳」。

藝術家以大自然為精神寄託，其實不在於秀麗山水的「形」，而是因為他們內心世界的「意」，因為他們內心深處已有自己的心靈花園，如同王維的輞川別墅一般。藝術家要透過他們的心眼、心耳，以山水花木為橋樑，由大自然返回自己的內心世界，這才是藝術創作的真義。

有一個關於對聯的故事，老師出了個上聯：「風吹馬尾千條線」，第一位學生對曰：「雨打羊毛一片氈」；另一位學生對的則是：「日照龍鱗萬點金」。[1]

「雨打羊毛一片氈」彷彿羊群瑟縮於淒風苦雨之中，不勝寒冷；「日照龍鱗萬點金」則是陽光燦爛，照得龍鱗閃爍出萬道金光，一片輝煌。同樣的上聯，對出了兩句截然不同的下聯，沒有好與不好，卻從其中顯現了各人的氣度、品格，和修養。所以學生要修德立品，而作曲家，也要培養氣象；徒然以技巧堆砌音響，是無法創造出感動人心的音樂的。

黃友棣就是這樣，對生活細節觀察入微，他有敏銳的洞察力，加上豐富的聯想力，將學問與生活、與音樂結合，他以流暢雅麗的文筆，旁徵博引，隨處揮灑；在他的點染之下，詩文

註1：根據記載，這是明太祖朱元璋和建文帝、明成祖之間的故事。

▲ 黃友棣與歌詞作家黃瑩，攝於台北國家音樂廳（1999年12月）。

典故、人生片段，就都有了出人意表的解讀，顯現了他人文素
養的深厚。

【人生處處有良師】

練達人情是黃友棣另一項人格特質。所謂的練達人情，不
只是外在人際關係的體貼圓熟，更是內在自我品格的修養錘

錬。黃友棣平日溫文儒雅，待人接物一派謙和有禮，在眾人間
談笑風生，完全沒有音樂大師的架子，其實他畢生頻經憂患，
多受勞苦，對於人情世故體驗極深，因此能有溫良恭儉讓的修
養，幽默風趣的人生態度。

　　他曾舉唐朝齊己的《早梅》詩為例，說明處處皆有良師。
齊己的原詩是：

　　前村深雪裡，昨夜幾枝開？

　　鄭谷將「幾」字改為「一」字：

　　前村深雪裡，昨夜一枝開。

　　一字之差，更顯得早梅衝寒而開的可貴，因此鄭谷被稱為
「一字師」。人，只要虛心能改，總會遇到對自己多所啟發的良
師，即使只是「一字」師，但一字的更動，使詩的意境迥然不

▲ 港台音樂家的聚會。前排左起：韋瀚章、黃友棣、林聲翕；後排左起：辛永秀、
　范宇文、趙琴。

同，這一字的啓發，眞可要稱得上是一字千金了。

黃友棣也經常以唐人王之渙的《登鸛鵲樓》，勉勵人不可自滿：

白日依山盡，黃河入海流；

欲窮千里目，更上一層樓。

我們經常會鼓勵後生學子，須得努力求進，只要更上一層高樓，就是天寬地闊，千里在目；但是，上了這一層樓以後呢？是不是就是求知的終點，努力的盡頭呢？黃友棣以清朝詩人鄂善的詩句來回答：

到此已窮千里目，誰知才上一層樓！

當我們沾沾自喜，以爲成功在我手中，世界在我眼前；其實，可能是我的眼界太窄，所知太淺，站立的高度不夠，自以

▲ 港台音樂家的聚會。前排左起：林聲翕、韋瀚章；後排左起：馬水龍、黃友棣。

為看盡了千里的世界，其實只不過爬了區區一層樓而已！這種井底之蛙，徒然惹得旁人一陣嬉笑罷了。

不論與黃友棣先生相處，或是讀他的散文，總可以感受到他對於人情世故了然於心；因為了解太深，所以知道在現實生活裡，怨天尤人、斤斤計較、爭強好勝、逐名求利……，這些都不能保證人生的平安喜樂，只有返求諸己，給予自己嚴格的鍛鍊和修養，讓自己站在更高的樓層，才能減少人生的苦惱。所以他一生律己甚嚴，文章裡也不斷強調個人修養的重要。

西方人常以希臘的「太陽神」阿波羅（Apollo）與「酒神」戴奧尼修斯（Dionysus）來比喻藝術精神的兩大類別。太陽神的特性是：「態度溫和，結構精美，有條不紊，側重和諧而兼用對比。」而酒神的特性則是：「快樂瘋狂，熱情洋溢，富爆炸性，刻意創新而偏愛破壞。」在音樂上，太陽神可謂是純正高雅，風格端莊的「古典樂派」；酒神，則是求新求變，狂放不拘的「浪漫樂派」。黃友棣以中國先秦諸子的學風來比擬，那麼，穩重和諧的儒家就是太陽神、古典樂派，而逍遙率真的道家，就是酒神、浪漫樂派了。

黃友棣是屬於太陽神型，還是酒神型呢？他為人務實刻苦，個性溫和穩健，顯然是偏向太陽神型的，但身為一個作曲家，必須持續地創造、創造、再創造，豈能沒有幾分酒神的浪漫狂放？何況，讀他的文章，只覺滿篇如行雲流水一般，汩汩然傾洩而出，這份熱情洋溢、不受拘束，豈非酒神的嫡傳弟子？黃友棣的天性，偏向於忠實的儒家信徒，所以刻苦自勵，

▲ 香港音樂家共聚一堂，為韋瀚章祝壽。前排左起：黃育義、凌金園（鋼琴家）、韋瀚章、黃友棣、常椿蔭；後排左一：陳頌棉（聲樂教授）、左三：胡德蒨（香港音專校長）、右二：費明儀（聲樂家）、右一：朱慧堅。

律己嚴而待人寬；但在他的音樂及文學創作上，還是不可遏抑地顯露了酒神，或道家逍遙浪漫的特質。

【涵養此生唯有樂】

　　作為一位知名的音樂家，黃友棣對於學音樂的看法如何呢？學音樂，並非只是學習彈琴唱歌的技巧；黃友棣認為，是藉著學習彈琴唱歌，去磨練出整個人的才華，去完成一個人的「全人教育」。這種想法是完全儒家的，強調個人對於自我進德修業的要求。宋儒朱子有詩云：

　　半畝方塘一鑑開，天光雲影共徘徊，

問渠那得清如許？為有源頭活水來。

黃友棣認為，「音樂」就是人心中的源頭活水，只要一個人能持之以恆地學習音樂，便能開發潛能，變得更為敏捷靈活，更為滿足快樂，心中的那一方池塘就有天光雲影的美景。由此可知，黃友棣對於學音樂，純粹是由音樂教育的觀點來看的。

他年輕的時候，受到「學堂樂歌」及五四時代「新音樂運動」音樂家的影響，希望以優美的歐洲樂曲，提昇中國音樂的水準，改善中國的音樂教育。在那個時代，這種需求的確有其迫切性，以下是一則三〇年代的音樂介紹文字：

白堤火粉披阿娜朔拿大帕第諦克，

有格拉維的引曲，繼之以強力的阿勒各羅主題。

這段文字，大概與齊天大聖的咒語不相上下，看得人一頭霧水，莫名其妙，且待我們細細解來：「白堤火粉」者

▲ 港台音樂家的聚會。左起：黃友棣、許常惠、郭長揚、薛偉祥。

Beethoven，乃樂聖「貝多芬」是也。「披阿娜朔拿大」者Piano Sonata，正是「鋼琴奏鳴曲」是也。至於「帕第諦克」就是Pathetic，為「悲愴」之意；「格拉維」是Grave的義大利讀音，指嚴肅的慢板；「阿勒各羅」，則是Allegro的義大利讀音，指活潑的快板。

　　整段咒語的謎底揭曉，原來是：

　　貝多芬的鋼琴奏鳴曲——《悲愴》，

有嚴肅的慢板序曲，繼之以強而有力的快板主題。

　　有這樣的音樂介紹文字，無怪乎黃友棣看了之後，慨然拋書長歎，決定這一生要貢獻給音樂教育了。

　　經過半個世紀以來的思考與實踐，黃友棣歸納他的經驗，提出了十項樂教之路：

- 中國音樂中國化
- 藝術歌曲大眾化
- 民間歌曲高貴化
- 愛國歌曲藝術化
- 傳統樂曲現代化
- 榮耀古代詩人的成就
- 表彰音樂前賢的作品
- 寓詩於樂的設計
- 朗誦歌唱之合一
- 音樂哲理生活化

　　音樂教育的至高境界，應該是「音樂生活化，生活音樂化」，這種生

音樂小辭典

【 奏鳴曲（Sonata）】

　　通常由三到四個篇章組成的一首完整樂曲，作曲家可以此寫給各種樂器或樂器的組合，如獨奏、室內樂、協奏或交響曲。通常一首奏鳴曲的各個樂章為：1. 奏鳴曲式、2. 慢板樂章、3. 詼諧曲或小步舞曲（有時會省略此一樂章）、4. 快板結束。其中特殊的奏鳴曲式樂章分成三個部分：「呈示部」以一些題材來介紹這首樂曲；「發展部」是音樂的開展，變化以上的主題並加以發展；「再現部」則回轉到呈示部的題材。

▲ 香港音專校長胡德蒨邀請台灣音樂家赴港交流。前排左起：劉樂章（香港音樂專欄作家）、黃友棣、許常惠、胡德蒨（香港音專校長）、莊本立、郭長揚；後排左起：許建吾（歌詞作家）、李德君（音樂教授）、饒餘蔭（鋼琴教授）、陳頌棉（聲樂教授）、黃道生牧師。

活，並不是頹廢蒼白的生活，也不是粗俗狂野的生活；而是生活得優雅，生活得和諧，生活得美善兼具。如果音樂能像空氣、陽光一樣，在生活裡處處可得；也如空氣、陽光一般平易近人，不再高高在上，這就是黃友棣的樂教理想國了。

黃友棣這十項樂教之路，是推著社會走向樂教理想國的推手；他身體力行，在每一項都有實際工作的成績。

最讓他念茲在茲的，是中國音樂中國化，自從民國以來，整個音樂潮流傾向於「全盤西化」，人人都知道貝多芬、莫札特，可是提到中國音樂，就瞠目結舌，毫無了解。黃友棣由長久的樂教工作中，發現中國傳統音樂的優美，因此他大量運用傳統音樂作為素材，他稱為中國的「樂譜」。

　　詩詞是中國文化裡的瑰寶，黃友棣愛好文學，更愛詩詞，
將「詩」與「樂」結合，用音樂來描繪詩歌的意境，用音樂來
榮耀古代詩人的成就，也是黃友棣的目標。他發現，中國曲調
並非西洋的大、小音階，而是由各種調式（Mode）所組成。
曲調雖然是中國的，但各種調式的和聲方法卻無可參考，他為
了掌握「中國風格和聲」，因此於四十六歲的中年，遠渡重洋

到義大利留學，後來完成了《中國風格和聲與作曲》、《中國民歌的和聲》等書。

民間歌曲親切動人，可是常常不免旋律單調、歌詞粗鄙；藝術歌曲如陽春白雪，可是曲高和寡；愛國歌曲充斥著口號與教條；傳統樂曲聽起來陳腐老舊，需要現代音樂的手法重新包裝；前輩音樂家有優美的作品，偏偏只是獨唱，沒法運用在群眾合唱裡……。針對這些不足之處，黃友棣腳踏實地，在他的音樂作品裡一一實踐。

這些樂教工作都偏重作曲。最後，一個樂教工作者還得要勤於寫作，以便將他的音樂理念廣泛傳播給社會大眾，也因此，黃友棣寫了十二本散文集。

這十二本散文集，第一本出版於一九七五年，黃友棣六十

▲ 先總統　蔣公接見黃友棣（1958年9月16日）。

▲ 左起：林聲翕夫人、許建吾、趙琴與黃友棣（1971年）。

四歲；有五本是在八十歲以後才完成的，最後一本的出版時間
是一九九八年，當時黃友棣已經高齡八十七了，說他畢生獻身
音樂教育，絕對不是過譽之辭。

【儒家的音樂思想】

　　要了解黃友棣的音樂思想，不能不提他年輕時的一本著作
《中國音樂思想批判》。這本書，是他在抗戰時期疏散到鄉村
時，閱讀了大量古籍而寫成的，也是他的教授升等論文。

　　這本書名為「批判」，顧名思義，他對於中國古代的音樂

思想是很不滿意的。但是，深入了解他的想法，會發現他是一位徹底的儒者，他的音樂思想，根深蒂固來自於儒家的理念。那麼，他所謂「批判」者何在？他批判的是古籍之中以占卜鬼神說樂，以陰陽五行說樂，以政治興衰說樂；他反對所謂的「亡國之音」，也反對所謂的「候氣應律」，他最強烈抨擊的，是歷朝歷代政治力對於音樂的干預。

音樂來自於民間，「民間音樂」，也是所謂「俗樂」，應該是音樂的主體。但是中國自從周朝建立了官方的音樂制度以後，以「雅樂」為主的體系藉由儒家的支持，獲得了音樂的正統地位，孔子不是說嗎：「惡鄭聲之亂雅樂也！」「鄭聲」是鄭國的民間歌謠，因為鄭聲表現了民間男女的喜樂愛慾，所以被儒者視為「淫」，而大肆批評。

周代以後，雅樂淪喪，可是自漢朝至於清代的兩千年間，每一個朝代都努力於考尋古典，試圖復興徒具形式的雅樂，對生機蓬勃的俗樂則是視若無睹。黃友棣仔細閱讀歷代史書，看到儒者為追求雅樂而爭辯不休，也看到雅、俗樂之間相互論戰，他對政治力任意干預音樂發展感到失望，也為官方音樂脫離了現實生活而感到悲哀。

雖然如此，黃友棣對儒家的音樂思想卻十分贊成，尤其是《禮記‧樂記》裡的意見：

■ **唯樂不可以為偽**：音樂是訴諸心靈的藝術，是由人心內在自然流露的，無法虛偽矯飾，因此，音樂家一定要有內在的真誠。

▲ 黃友棣和《冬夜夢金陵》作者——新加坡音樂家沈炳光（右）會面（2002年5月）。

■**大樂與天地同和**：音樂要追求的是和諧，不是衝突和激動。

■**黃鐘、大呂……樂之末節也**：音符不過是音樂的表象和末節，真正重要的，還是音樂內在的真誠與和諧。

■**大樂必易**：最好的樂曲是淺近易懂的；猶如矯揉造作的濃妝美女，難比樸素可愛的村姑，技術複雜的作品，不一定能超越簡樸的民歌。

　　仔細思考一下，不難發現《禮記・樂記》的這些意見，仍然是出於儒家以禮樂為教育工具的一貫思考。儒家認為音樂的目的是使人「耳聰目明，血氣和平，移風易俗，天下皆寧。」[2]因此，音樂不應去鼓動血氣，不應去誇張情緒。真誠、和諧、單純的音樂，最能使人達到平靜安詳的境界，這就是音樂最美好的功能。

　　這正是一個音樂教育家所需要的理論根據！不論黃友棣如何博學，如何練達，如何出經入史、博引旁徵，真正支持他音樂教育事業的基礎，就是這些儒家的音樂思想。他從年輕時就服膺這些理論，到老還親力親為，以他的真誠，絲毫不敢懈怠地，創造出單純而和諧的音樂。

註2：出自《禮記・樂記》。

皓首窮經賦青春

作者要用美的心眼來看世界：叢林中楓葉片片，花瓣上露珠顆顆；黑夜裡螢光點點，銀河裡繁星閃閃；在他看來，盡是樂譜裡的音符。荷花散在池塘中，燕子歇在電線上；籬邊簇簇瘦菊，雪地朵朵紅梅；他都要一一譯作音符，編成樂曲，奏唱出來，以撫慰人間痛苦的心靈。

——黃友棣·《琴臺碎語》

《三國演義》裡，諸葛亮隻舌戰群儒，說出了「青春作賦，皓首窮經」八個字。一個人年輕的時候，充滿了青春活力和想像，意氣飛揚，勇於創新，這時應集中精神，努力於創作；等到年紀已老，鬚眉已白，人也變得冷靜理性，就應沈潛心志，專心於反省深思，讀書寫作。這是一位儒者應有的「生涯規劃」，實在也是黃友棣的寫照。

【古典中國風】

黃友棣一生共作了多少首曲子？這個問題至今沒有答案，原因之一是，他以九十二歲的高齡，每天仍孜孜矻矻伏案作曲；原因之二是，他自二十歲左右開始作曲，最保守的估計在一千首以上，兩千首也不算誇張。

依黃友棣自己編的作品表，他的作品目前已排到了四一二號，但是，每一號作品並不是一首曲子，可能是一本作品集，包括了十首、二十首作品，也可能是一齣歌舞劇，或一組作品，其中都包含了數十首獨立的曲子。這樣算下來，現存的作品總量就很可觀了。何況在大陸時期，他為抗日救亡歌詠運動大量編寫新曲，也為多所學校作校歌，這一類的作品並沒有完全保留下來，整體算來，他的作品應該不止於兩千首。

友棣(近四年)作品彙編

下列是接 顏廷階編 "現代音樂家傳略續集" 所列作品。中國

(作品分散)

Op.376 社教歌曲二首(羅悅美作詞)(1999年五月)
(1)扶輪精神 (二部合唱,四部合唱,兩個版本)
(2)父母心聲 (二部合唱)

377 輓歌(安魂曲)(鍾玲作詞)(1999年九月)
(紀念1999年九月二十一日台灣大地震救曲)

378 平息心情 (敬定法師作詞)(二部合唱)(十月)

379 社教歌曲三首(有獨唱曲) (七月至十月)
(1)嶺背中學校歌 (鄭鈺鈿作詞)
(2)建設海南作先鋒 (蔡才瑛作詞)
(3)佳音是我們的快樂的家庭 (藍秀葉團長作詞)
(佳音合唱團團歌)(四部合唱)

(2000年作品)

380 台語二部合唱歌曲四首 (前三首為敬定法師作詞)
(1)生命的良藥
(2)相欠債者煮有飯

▲ 黃友棣手書作品彙編。自1999年5月至2002年6月，不過三年多，黃友棣又累積了三十六種作品，作品編號376至412。

他曾以「胸有成竹」和「目無全牛」來比喻音樂的創作。「胸有成竹」是宋代畫家文同的故事，他在落筆畫竹之先，腦海裡已有了完整的布局和畫面；「目無全牛」是莊子筆下的廚師，在殺牛的時候，眼中只看見局部的筋骨紋理，看不見整隻牛的存在。用在藝術創作上，「胸有成竹」是指創作之前，先設計整個的結構，「目無全牛」則指創作之際，追求

黃友棣樂展暨音樂講座

音樂講座：	時間：七十四年四月二十日下午二時卅分 地點：中正文化中心至善廳
黃友棣樂展：	時間：七十四年四月二十一日晚上七時卅分 地點：中正文化中心至德堂
主辦單位：高雄市政府 承辦單位：正 義 工 商	

▲ 高雄市政府為黃友棣舉行樂展及音樂講
座（1985年4月）。參與演出的包括：
高雄市教師合唱團、中山大學合唱
團、台南合唱團、屏東師專合唱團
等，可謂集南台灣音樂俊彥於一堂。

局部的完美。

在音樂創作上，黃友棣非常重視獨特的民族風格，一方面，他希望中國音樂能夠現代化，不應抱殘守缺，滿足於傳統音樂的本來面貌；另一方面，他更在意的是，如何在現代化的音樂裡，依舊表現出中國的風格。

他知道，中國音樂與西洋古典音樂有一個主要的不同點，在於中國音樂的基礎是調式，而不是大、小音階。我們聆聽中國音樂，很容易發現調式的特徵。例如古琴曲《陽關三疊》，第一句「清和節當春」，它的旋律是「Sol－La－Do－Re－Re」，最後一句「聞雁來賓」，旋律是「Mi－Mi－Mi－Re」，它們的結尾都是「Re」，就是中國音階「宮、商、角、徵、羽」的「商」音；果然，琴譜很清楚地註明，這是一首「商調式」的琴曲。

靈感的律動

黃友棣既想保留中國調式音樂的特徵和風格，又得把它現代化，以便讓更多人能夠欣賞，這就讓他遇到了很大的困難。原來中國音樂，尤其民歌，多半只有單線的旋律，沒有和聲。為了編寫合唱曲或樂曲，他必須把這些優美動聽的單線旋律加上和聲。問題是，中國自古不太用和聲的手法，如果隨便借用西方古典音樂的和聲法，聽起來，就不是純粹的中國風了。

為了尋找中國風格的和聲技術，黃友棣想到了古老的歐洲音樂。西元四世紀的時候，義大利米蘭主教安布洛茲（Bishop Ambrose, 333-397）從土耳其的安第奧克（Antioch）蒐集得許多東方曲調，將這些曲調編為聖歌，後人稱為「安布洛茲聖歌」（Ambrosian Chant），這些聖歌有四個調式，後來加上了四個副調，擴充為八個，這八個調式一般稱為「教堂調式」（Church Mode）。

雖然調式音樂在歐洲已經式微許久，取而代之的是大、小音階，但如果能到歐洲去留學，總可以學到一些古老的調式音樂的和聲技術，這是黃友棣中年出國的原因，後來完成了《中國風格和聲與作曲》一書，即是他研究調式和聲技術的心血結晶。

後來，黃友棣歸納他的作曲方法和作品特性，有以下六項：
■用調式曲調，明示東方音樂的色彩。

音樂小辭典

【 教堂調式（Church Mode）】

中世紀時的音樂系統，總共分為八個調式，運用在葛利果聖歌的分類中。以結束的音為主要的音，稱為「結音」，可以據此判斷是哪一個調式。八個調式中，又以音域位置不同分為正格調式和副格調式。四個正格調式是以Re為主的「多利亞調式」（Dorian Mode），以Mi為主的「非里幾亞調式」（Phrygian Mode），以Fa為主的「里地亞調式」（Lydian Mode），和以Sol為主的「米索里地亞調式」（Mixolydian Mode），這就是「安布洛茲聖歌」所用的四個調式。

■用調式和聲，表彰我國詩詞的美質。

■用對位技術，開展藝術歌曲的內涵。

■用民族樂語，增強器樂作品的韻味。

■用朗誦敘述，發揚語言文字的特性。

■用串珠成鍊，擴張民歌組曲的結構。

顯而易見的，對於中國音樂調式特徵的掌握，是黃友棣作曲的根本。由此，加上適於調式音樂的和聲、對位技巧，富於中國風情的民族樂語，就形成了黃友棣作曲的一套武功心法了。

為了推廣音樂教育，黃友棣的作品裡最多的是歌曲；詞和曲如何配合，也是黃友棣極為小心而講究的。中國語言是多聲調的語言，如國語分為四聲、粵語分為九聲；聲調的高低，本來就有音樂的特性[1]，可以視作是一種「語言旋律」，如何使語言旋律和音樂旋律配合得天

◀ 黃友棣不但寫作大量佛曲，也為基督教、天主教編寫歌曲，《眾星之星》為2002年11月的作品。

衣無縫，這真是作曲家的挑戰，否則，很容易鬧出笑話，如「同心協力」唱成「痛心鞋裡」，「蝴蝶飛」唱成「蝴蝶肥」，「長相思」唱成「長想死」……。傳統戲曲叫這種情形為「倒字」，字音不清，再好的歌曲也打了折扣。

　　除了字音的問題，詞句意義也必須注意，例如歌詞中如果出現否定詞「不」字，一定要放在強拍，才能把否定的意思突顯出來，不宜放在弱拍；否則「不要懶惰」、「不要貪睡」，唱成了「要懶惰」、「要貪睡」；大家唱起來一定樂得呵呵大笑了。

檔案編號：044/00/BM/sk

黃友棣先生台鑑：

閣下申請退會一事於 2000 年 7 月 17 日之理事會議決通過接納。　從此，閣下的演奏版權及灌錄版權便需自行處理。

惟截至 2000 年 7 月 17 日止 閣下應得的版稅，本協會將依據本會分派版稅的時間表，陸續以自動轉賬方式派發，故請勿取消在香港之銀行戶口。

本會謹致意得蒙 閣下素來信賴，並彼此合作愉快，本會在此祝願 閣下的作品能廣為別人所尊崇及採用，讓 閣下的心願能遂。

祝身心安好！

莫惠貞

會員事務部高級經理莫惠貞上
二零零零年八月三日

▲ 黃友棣為實踐音樂教育的目的，希望將自己的著作版權免費提供給大眾使用，因此申請退出香港作曲家及作詞家協會，2000年8月獲得該協會的同意。

註1：趙元任曾經分析國語的聲調，第一聲（陰平）是「Sol－Sol」，二聲（陽平）是「Mi－Sol」，三聲（上聲）是「Re－Do－Fa」，四聲（去聲）是「Sol－Do」，完全運用了音高的概念來解釋語言。

【應用歌曲存大愛】

　　黃友棣的作品裡，有非常多的「應用歌曲」，如校歌、團歌、會歌、社歌、運動會歌等，此外還有兒童歌曲、少年歌曲……。這些工作，有些作曲家是不屑為之的，認為這些歌曲不

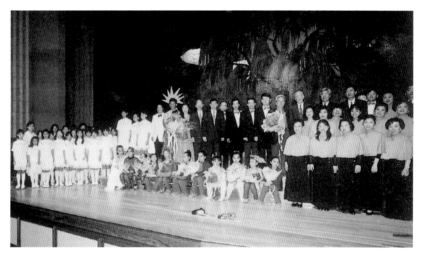

▲ 「歌頌高雄」音樂會及兒童樂舞劇《大樹》演出（1997年）。

能發揮自己的音樂才華，不能成就自己的音樂地位，反而玷污了自己的藝術格調。黃友棣卻不這樣想，因為他從開始，就把音樂教育的目標放在第一位，為了負起教育的責任，黃友棣至今還是來者不拒、有求必應，為各種學校社團作應用歌曲。

作應用歌曲，尤其是校歌，與純藝術性的創作不同，長年下來，黃友棣累積了許多經驗：調子不能太高，全曲的音域不超過十個音；音域太寬，一般沒受過聲樂訓練的人拉長脖子也唱不出來。雙數的拍子最合用，因為校歌可能要作為進行曲，邊走邊唱，三拍子的曲子就只能跳舞了。樂曲的速度不能太慢，太慢就失去了活潑和精神。儘量少用難唱的音程、轉調、和臨時升降記號，以免沒音感的人唱錯。這些點點滴滴的訣竅，說穿了不值一文，如果沒注意到，就寫不出好聽好唱的應用歌曲了。

靈感的律動

　　除了這些應用歌曲以外，黃友棣還應政府機關的要求，作了不少政治宣傳歌曲，如《中華民國讚》、《中華大合唱》、《偉大的中華》、《偉大的國父》、《偉大的領袖》、《偉大的華僑》、《黃埔頌》、《金門頌》……。這些歌曲，動輒四、五個樂章，《偉大的國父》是九樂章，《偉大的中華》甚至是十一個樂章的大合唱。這些樂曲，隨著時代環境的變遷，已逐漸失去了聽眾，也很少聽見有人演唱了。

　　寫作這類的樂曲，很容易遭人質疑，黃友棣是否和當道政權靠得太近？其實了解黃友棣的成長背景，很可以體會他作這些樂曲，其實是出於純粹而強烈的愛國情操。他成長於革命的搖籃──廣東，從小接觸了國父思想，對國家、對國父、對領導人的敬愛崇拜，是根深蒂固，難以動搖的。

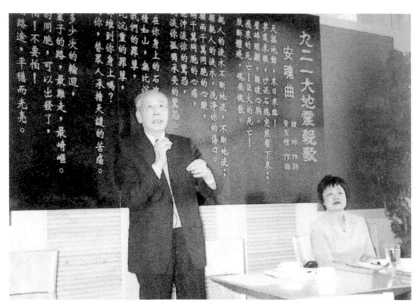

▲ 與鍾玲（右）合作《安魂曲》以紀念九二一大地震（1999年）。

在黃友棣上千首的作品裡，有許多膾炙人口之作，《杜鵑花》在抗戰時期就已傳遍各地，鼓舞了無數青年男女，其他如《中秋怨》、《問鶯燕》、《遺忘》、《當晚霞滿天》、《思我故鄉》、《輕笑》……，始終都是歌者的最愛，也是音樂會最熱門的曲目；我們也不能忘記，他是一位小提琴家，他的作品裡，還有《鼎湖山上的黃昏》、《唱春牛》、《春燈舞》等小提琴曲。近年，他更創作許多佛教歌曲，如《心經》、《曹溪聖光》清唱劇，這些佛教歌曲，讓人一聽之下，滌蕩萬慮，澄靜心靈，恍然進入了安祥無罣礙的清涼世界。

【詩中有樂　樂中有詩】

黃友棣酷愛古典詩詞，他也為古典詩詞譜曲，寫了許多「詩樂合一」、「以樂彰詩」的作品，這是黃友棣的一大特色；如果不是對古典文學有深厚情感和涵養，一般作曲家是很難如此執著投入的。

《琵琶行》是黃友棣重要的作品之一，這首曲子一九六二年完成於羅馬，原為管絃樂合奏曲，後來改為鋼琴獨奏，一九六六年於香港大會堂首演。《琵琶行》是唐朝詩人白居易的樂府詩，描寫白居易在靜夜之中，潯陽秋江之上，聽見了商婦彈奏著琵琶，由商婦的身世裡，映照出詩人自己貶謫南國，淪落天涯的心境。這首詩有許多描寫琵琶彈奏技巧和音色的地方，可謂是「詩中有樂」，黃友棣把它譜成一首朗誦、獨奏、合唱三者融為一體的音樂，又可以說是「樂中有詩」了。

全曲的骨幹在朗誦與鋼琴獨奏，並以合唱來協助朗誦，把奔放澎湃的感情刻畫得更為驚心動魄。中國語言因為有平仄聲調的變化，本身已有高度的音樂性，黃友棣將朗誦與合唱結合在一起，敘事時用朗誦，抒情則用合唱，如此一來，朗誦的語言旋律，與歌唱的音樂旋律形成兩條相互映襯的線條，既對比，又互補。

《琵琶行》設定了四個鮮明的主題：一是「泣下最多」的「江州司馬」，也就是詩人；二是「千呼萬喚始出來」的商婦；三是「重利輕別離」的商人；四是「嘔啞嘲哳難為聽」的山歌村笛。四個主題各有不同的調式，角色扮演十分鮮明。

曲子開始於「潯陽江頭夜送客」，以鋼琴描寫「楓葉荻花秋瑟瑟」的蕭條秋景，詩人與朋友因為即將分別，醉不成歡，這時，突然出現「江上琵琶聲」，便將黯淡氣氛一掃而空。商婦與詩人初見面，最先是「猶抱琵琶半遮面」，接著就「嘈嘈切切錯雜彈，大珠小珠落玉盤」，表演了她的琵琶絕技。黃友棣選擇了廣東名曲《雙聲恨》作為琵琶演奏的插曲。這首曲子溫婉哀怨，很能顯現商婦「今年歡笑復明年，秋月春風等閒度」的淒涼身世。在此，鋼琴模擬琵琶演奏的技巧，從「輕攏慢撚抹復挑」到「四弦一聲如裂帛」，將琵琶的演奏手法與意境描寫得淋漓盡致。

商婦的身世，由「五陵年少爭纏頭，一曲紅綃不知數」的青春得意，到「鈿頭雲篦擊節碎，血色羅裙翻酒汙」的浪擲生命，再到「門前冷落鞍馬稀，老大嫁作商人婦」的淒涼晚景，

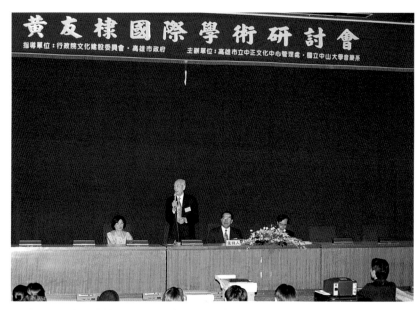

▲ 中山大學舉行「黃友棣國際學術研討會」（2000年10月18日）。

以同樣的「商婦」主題，連續變奏幾次，描寫出了商婦一生盛衰悲喜的變化。「去來江口守空船，繞船月明江水寒」，情感上的孤寂無助，用合唱帶出，彷彿眾人一起為之歎息不已。

全曲的中心意旨是「同是天涯淪落人，相逢何必曾相識」，此時，詩人與商婦由陌生到情感上的強烈共鳴，樂曲用了賦格式的合唱，宛如雙方熱烈的交談。代表南國江州的山歌村笛，與代表京城風格的華麗琵琶，在此交錯會合。「卻坐促弦弦轉急」之後進入尾聲，樂聲反復再奏，愈奏愈急，使得「滿座重聞皆掩泣」。「座中泣下誰最多」之後，琴聲出現嗚咽的樂段，再現「同是天涯淪落人」的樂句，合唱歌聲唱出了「座中泣下誰最多，江州司馬青衫溼」，全曲告終，留下無限的

同情。

《琵琶行》融合了鋼琴、歌唱與朗誦，是黃友棣很精采的嘗試；另一首《傷別離》，也同樣運用了類似的佈局：

綠樹聽鵜鴂，更那堪，鷓鴣聲住，杜鵑聲切。

啼到春歸無尋處，苦恨芳菲都歇。算未抵、人間離別。

馬上琵琶關塞黑，更長門翠輦辭金闕，看燕燕，送歸妾。

將軍百戰身名裂。向河梁，回頭萬里，故人長絕。

易水蕭蕭西風冷，滿座衣冠似雪。正壯士、悲歌未徹。

啼鳥還知如許恨，料不啼清淚長啼血。誰共我，醉明月。

原詞是宋代詞人辛棄疾所作的《賀新郎》詞，這闋詞本為送別而作，詞裡排列了幾個歷史上有名的離別故事，來渲染人世離別的悲傷，因此黃友棣題為《傷別離》。

這闋詞裡出現了幾種不同的鳥聲：鵜鴂、鷓鴣、杜鵑，又提到了王昭君的琵琶、《詩經》裡的〈燕燕于飛〉之歌，還有荊軻出發去行刺秦王之前的「易水悲歌」。這是一首充滿了「聲音」的文學作品，可以說是「詩中有樂」；而黃友棣秉持他一貫主張的「以樂彰詩」，為它譜成新曲，又可以說是「樂中有詩」了。

黃友棣在這闋詞裡，同樣運用了合唱、朗誦的配合，以朗誦來敘事，以

音樂小辭典

【賦格（Fugue）】

是一種運用對位風格的作曲手法，由數個單獨的聲部所組成，以一個短旋律為基礎，稱為「主題」，開始時主題出現在單一個聲部裡，以次接連出現在其他聲部裡，並且貫穿全曲。此法在巴赫時達到成熟而完美的階段。

合唱來詠歎。樂曲的開頭以鳥聲爲背景，喚出主題，合唱唱出詞的上半闋。接著，樂聲奏出了廣東名曲《昭君怨》的曲調，形容昭君彈著琵琶，不得已出塞和番的悲苦，樂聲以一串串下行的半音階，爲之作無可奈何的歎息。在「看燕燕、送歸妾」的歌聲之後，女聲合唱出《詩經‧燕燕于飛》，刻畫出當年小妾離開衛國的心境。

到了詞的下半闋，激昂的樂句奏出漢朝大將李陵與蘇武話別的悲憤委屈，蘇武出使匈奴，十九年不歸，《蘇武牧羊》的民歌剛好作爲蘇李二人離別的背景。接著，一串串上行的半音階，伴隨著戰鼓之聲，帶出強烈的「易水蕭蕭西風冷，滿座衣冠似雪」，暗示了荊軻此行，是「壯士一去兮不復返」，所以眾人穿了白衣喪服送行，男聲合唱爲荊軻的壯舉詠歎；這時，前奏的鳥聲重現，鳥兒啊，你如果了解人世之間的離別，有多麼難受，有多麼悲哀，你大概也會爲人類泣血了！合唱唱出尾句：「誰共我，醉明月？」今朝離別之後，誰還能伴我一起吟風賞月呢？

這首作品的寫作晚於《琵琶行》，黃友棣刻意運用合唱與朗誦的互補性與對比性，有的段落合唱先行，朗誦爲之詮釋；也有的地方朗誦先行，合唱爲之抒情，兩者交替運用。再加上此曲上半闋是女性的離別故事，下半闋是男性的離別故事，在歌聲安排上，剛好前半以女聲爲主，後半以男聲爲主，全曲的安排結構嚴整而獨具匠心。

靈感的律動

【全人的音樂教育】

黃友棣曾說：「創作不能缺少靈感，但在靈感出現之前，須有勤勉為它引路，在靈感出現之後，也要靠勤勉為它善後。」由他的作品看來，他的確是一位以勤勉取勝的作曲家，對於創作的方法，他有自己的一套原則，對於作品的結構布局，更有縝密深入的思考。他是一位深思熟慮，胸有成竹的作曲家。

投身音樂七十餘年，作品不下二千餘首，毫無疑問，黃友棣是一位傳奇性的音樂家，我們應如何認知他的成就？如何評價他的成就？我們可能會說，他寫了許多動聽的歌曲；我們也會說，他做了許多音樂教育的工作。這樣的說法，固然是事實，但只是表象而已。

在音樂教育上，黃友棣最大的功勞，不在於他諄諄教誨，

▲「黃友棣國際學術研討會」裡，黃友棣與戴金泉夫人（右）合影。

▲「黃友棣國際學術研討會」中，在中山大學舉行「黃友棣合唱之夜」。

▲「音樂菩薩黃友棣教授資料展」中舉行唱奏會（2002年3月16日）。右三為高雄市英明國中校長楊增門。

指點後進，教導出傑出的音樂人才；也不在於他四處奔波，推廣音樂，掃除音盲；而是在於他把音樂教育，提升到「全人」的境界。音樂，不再止於演奏的技巧，不再止於美學的聆賞，而變成進德修業，成德達材的途徑，使我們臻於美善，成為更完整，更美好的一個「人」。在作曲上，黃友棣最大的功勞，不在於他寫了多少首曲子，不在於他有多麼動聽的作品；而是在於他將中國古典詩詞，以現代音樂的手法表現出來，為現代與傳統、文學與音樂，搭起了一座溝通的橋樑。在音樂思想與音樂美學上，他飽讀中國古代的音樂文獻，既提出批判，又有所肯定；並且與他的樂教志業相結合，將他篤信不疑的儒家音樂美學思想落實到他的音樂裡。

我們必須要說，像他這樣深具人文情懷的音樂家，是不多見的。有人批評他，說他一輩子沒有寫過交響樂，沒有作過大曲子，甚至說他音樂造詣不足，因此寫的伴奏譜不夠完整。這些批評，對這位一輩子貢獻於音樂啟蒙的教育家而言，實在有欠中肯。早在二十歲之前，他已決定要以音樂為教育的工具；這麼多年，他也一直把音樂教育的目標，看得比個人的音樂成

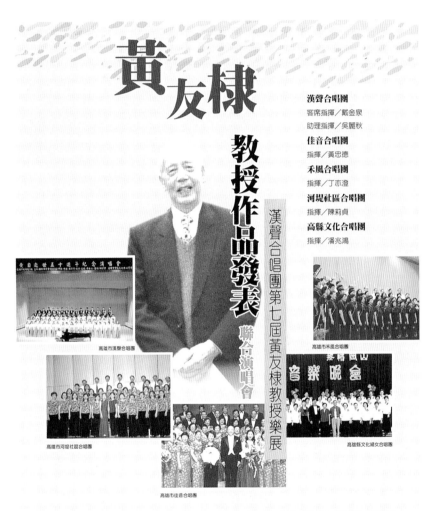

黃友棣 教授作品發表 聯合演唱會

漢聲合唱團第七屆黃友棣教授樂展

漢聲合唱團
客席指揮／戴金泉
助理指揮／吳麗秋

佳音合唱團
指揮／黃忠德

禾風合唱團
指揮／丁亦澄

河堤社區合唱團
指揮／陳莉貞

高縣文化合唱團
指揮／潘兆鴻

高雄市漢聲合唱團

高雄市河堤社區合唱團

高雄市佳音合唱團

高雄市禾風合唱團

高雄縣文化婦女合唱團

主要曲目：阿里山之歌、思我故鄉、耕農組曲、在銀色的月光下、天山明月、何處不相逢、秋夕、中秋怨、輕笑、遺忘、玫瑰花組曲、彌度山歌等。

指導：高雄市政府教育局
主辦：高雄市立中正文化中心管理處
承辦：高雄市漢聲合唱團　電話：2242322
協辦：高雄市佳音、河堤、禾風、高雄縣文化婦女合唱團
時間：91年12月8日（周日）下午7:30
地點：高雄市中正文化中心至德堂
票價：100元
售票處：高雄市中正文化中心福利社

▲「黃友棣教授作品發表聯合演唱會」小海報（2002年12月8日）。

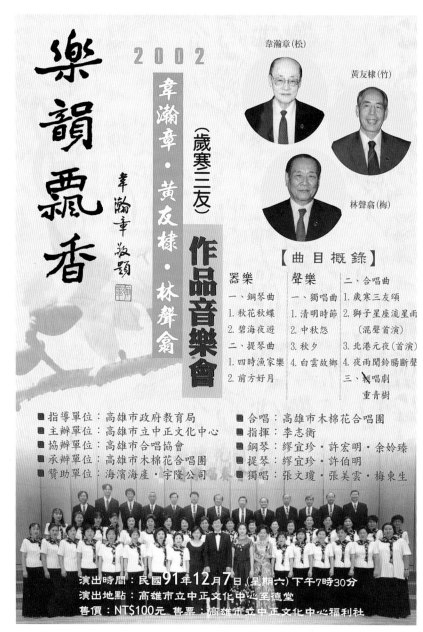

▲「韋瀚章‧黃友棣‧林聲翕（歲寒三友）作品音樂會」小海報（2002年12月7日）。

就來得重要。當他忙碌了一生，寫了兩千首曲子，忽然有人說：「唉！少了交響樂，不行，不行！」這實在有點買櫝還珠，只看著天邊的夕陽，卻把眼前的玫瑰輕忽了。

黃友棣生於民國元年，和冼星海、聶耳、賀綠汀，這些中國大陸推崇備至的音樂家同輩。他是眞正走過中國近代音樂轉變的關鍵年代的人物；他對於音樂教育的理想，也依舊執守著「學堂樂歌」、「五四新音樂運動」的路向。在當今現代，他是一位具有歷史價值的人物。

可是，我們閱讀兩岸三地——尤其是中國大陸——關於近現代中國音樂的討論，黃友棣三個字卻鮮少出現。許多人把他放在香港音樂家的一類，完全忽略了他在抗戰救亡歌詠運動裡重要的角色和貢獻，忘記了「淡淡的三月天，杜鵑花開在山坡上」的歌聲。其實，黃友棣青年在大陸，中年在香港，晚年在台灣，他是一位屬於兩岸三地的人物，值得兩岸三地賦予更多注意，更多研究。

最後必須提出來的一點，黃友棣具有一個非常獨特的特色，那就是「邊陲性」。他的一生，幾乎一直帶有邊緣性格；他苦學音樂，多半靠自修，相對於正統學院派的音樂家，他就是邊陲；他年輕時一直生活在廣州，沒有去北京、上海這兩個主要的音樂中心參與活動，這也是一種邊陲性；即使抗戰時候，無可否認，重慶才是大後方的音樂中心，但他還是遠離了中心，在邊陲的廣東鄉下默默耕耘。

一九四九年以後，他移居香港，香港是個國際化的大都

市，但在國共對峙的兩岸架構裡，香港依舊是屬於邊陲的；晚年他回台定居，因爲健康的因素，他選擇了高雄，依舊遠離了政治文化中心的台北。

這一連串「邊陲」的選擇，是出於偶然或故意，我們不得而知；對於黃友棣音樂事業的影響是得是失，我們也無從判斷。但是，當一個人可以追求繁華，卻獨甘寂寞；可以站在舞台的中心，卻選擇了站在外緣；他只是努力扮演好自己的角色，默默地播種深耕，這樣的人，是應該獲得更多的掌聲的。讓我們向這位音樂啓蒙運動的實踐者，致上最高的敬意！

▶ 翟麗璋於照片後題辭（2001年11月），曰：「一燈熒然，無欲無求，恬然自得。以浮聲切響，高言妙句，啓世迪人。宇宙為之璀燦輝煌，師恩惠澤，不敢或忘。」

（林國彰／攝影）

泱泱大哉樂

黃友棣年表

年代	大事紀
1912年（1歲）	◎ 1月14日（農曆辛亥年11月24日），生於廣東省高要縣，排行第六；父黃燦章，母林浣薇。
1914年（3歲）	◎ 父親病逝。
1918年（7歲）	◎ 進入高要縣區立啓穎初級國民小學校，該校為其父生前倡議籌辦。
1921年（10歲）	◎ 考入區立高級小學。 ◎ 初次接觸音樂，學唱日本學堂樂歌，並模仿老師彈奏風琴，試奏和絃。
1922年（11歲）	◎ 冬，粵桂軍爭奪地盤，家園殘破，舉家遷居廣州，投奔大姊。
1923年（12歲）	◎ 春，轉入廣東省立高等師範附屬小學（後改為國立中山大學附屬小學）。 ◎ 秋，大病一場，四哥因鼠疫身亡。 ◎ 遷入小學宿舍，舍監為鄭彥棻。
1925年（14歲）	◎ 畢業於廣東省國立中山大學附小。 ◎ 5月，上海發生「五卅慘案」；6月，廣州發生「沙基慘案」。 ◎ 考入附中，遷入學校童子軍營舍居住，接受軍事化管理。 ◎ 接觸國樂社團，學習揚琴、胡琴、月琴、秦琴等國樂器。
1927年（16歲）	◎ 初中三年級，開始在市立小學兼課，教授國文及英文。
1928年（17歲）	◎ 畢業於廣東省國立中山大學附中，隨即考入中山大學預科文組。 ◎ 自行學習手風琴、鋸琴、小提琴等樂器，並研習樂理，分析和絃結構，手繪鋼琴鍵盤練習。
1930年（19歲）	◎ 決心以音樂為教育工具，進入中山大學文學院教育系。 ◎ 因兼課需要，開始練習編曲、作曲。 ◎ 創作香港私立德明中學校歌。
1931年（20歲）	◎ 師事李玉葉教授，至廣州學習鋼琴。 ◎ 發表《我要歸故鄉》，聲名鵲起。
1934年（23歲）	◎ 中山大學文學院教育系畢業，應聘至南海縣佛山鎮縣立第一初級中學任教。 ◎ 定期赴香港，師事俄籍小提琴名師多諾夫（Tonoff）。 ◎ 多次登台演奏後，同學集資合贈小提琴。
1936年（25歲）	◎ 在香港考取英國聖三一音樂學院小提琴高級證書。
1937年（26歲）	◎ 七七事變，全面抗戰開始。 ◎ 參與抗戰救亡歌詠運動，編寫各種抗戰應用歌曲，包括《木蘭辭》等，不計其數。

年代	大事紀
1939年（28歲）	◎ 應聘為廣東省行政幹部訓練團音樂教官，大量編寫歌曲，並深入鄉間，進行音樂教育。 ◎ 應聘為兒童教養院編寫兒童音樂教材。 ◎ 應省府秘書長鄭彥棻之召，返中山大學師範學院任教，並在省立藝專兼課。
1940年（29歲）	◎ 創作第一首四部合唱曲：《良口烽煙曲》。
1941年（30歲）	◎ 創作《杜鵑花》，廣受歡迎。
1942年（31歲）	◎ 粵、桂、湘、贛四省聯合於湖南衡山辦兩千人夏令營，擔任音樂總教官。
1943年（32歲）	◎ 與劉鳳賢小姐結婚。
1944年（33歲）	◎ 長女黃薇出生。
1945年（34歲）	◎ 抗戰結束。 ◎ 重返廣州，同時任教於中山大學及省立藝專音樂科。
1946年（35歲）	◎ 出版《樂教新語》。 ◎ 升為教授。
1947年（36歲）	◎ 次女黃蓀出生。
1948年（37歲）	◎ 獲頒教授證書。
1949年（38歲）	◎ 三女黃芊出生。 ◎ 國民政府播遷來台。 ◎ 山河變色，遷居香港，任教於私立德明中學。
1951年（40歲）	◎ 母林浣薇歿。
1952年（41歲）	◎ 首度應邀來台灣。 ◎ 以《我要歸故鄉》獲中國文藝協會「愛國歌曲創作獎」。
1953年（42歲）	◎ 轉赴香港私立大同中學任教，作大同中學校歌。
1954年（43歲）	◎ 出版《藝術歌集》第一、二、三輯及《提琴獨奏曲集》。 ◎ 出版合唱曲《祖國戀》、《兒童藝術歌集》、《小貓西西》。
1955年（44歲）	◎ 至珠海書院兼課，並為珠海作校歌。考取英國皇家音樂學院小提琴教師文憑。 ◎ 妻劉鳳賢攜三女移居美國。 ◎ 8月，應僑委會之請，與陳世鴻教授同赴泰國，推動音樂交流工作。期間將泰皇所作之樂曲《雨絲》編成變奏曲演出，甚獲好評。 ◎ 出版少年歌舞劇《大樹》及《我要歸故鄉》、《北風》、《孔子紀念歌》、《偉大的華僑》等。

創作的軌跡

年代	大事紀
1956年（45歲）	◎ 為華僑學校編寫中、小學音樂教材兩冊。
1957年（46歲）	◎ 創作《中華民國讚》，3月26日，由中廣合唱團於三軍托兒所中正堂首演；當晚並首度發表《當晚霞滿天》。 ◎ 秋，遠赴羅馬求學，師事國家音樂院馬各拉（Franco Margola）教授。 ◎ 12月出版《音樂教學技術》。 ◎ 出版《作品專集第三冊》及《最新兒童歌曲集》第一、二輯。 ◎ 由王沛綸油印出版小提琴獨奏曲《春燈舞》。
1958年（47歲）	◎ 於義大利進修。
1959年（48歲）	◎ 師事聖樂院卡爾都祺（Edgardo Carducci）教授。
1962年（51歲）	◎ 完成論著《中國風格和聲與作曲》、《中國民歌和聲》。 ◎ 創作《琵琶行》。 ◎ 以《中華民國讚》獲頒教育部「文藝獎」。
1963年（52歲）	◎ 獲羅馬滿德藝術院作曲文憑。 ◎ 學成返港，繼續執教於香港私立大同中學，並在珠海書院兼課。 ◎ 8月，獲僑委會「華僑創作獎」。 ◎ 開始與費明儀之「明儀合唱團」合作。
1964年（53歲）	◎ 編舞劇曲集：《大禹治水》、《採蓮女》。
1965年（54歲）	◎ 與妻劉鳳賢女士協議離婚。 ◎ 11月，出版《中國音樂思想批判》。 ◎ 獲「國父百年紀念獎」。
1966年（55歲）	◎ 《琵琶行》首演。
1967年（56歲）	◎ 11月，以《偉大的中華》獲「中山文藝獎章」。 ◎ 獲頒教育部「社會教育服務獎」，及僑委會「海光獎章」。
1968年（57歲）	◎ 應教育部之聘返國講學兩個月。 ◎ 8月，獲頒教育部「音樂年文藝獎章」。 ◎ 9月16日獲先總統 蔣公召見。 ◎ 因返國講學，並於香港珠海書院兼課，其餘時間以教授私人學生為主。 ◎ 出版《中國風格和聲與作曲》、《中國民歌的和聲》及《合唱歌曲》第一輯。
1970年（59歲）	◎ 與韋瀚章晤面，以《碧海夜遊》開始合作。
1971年（60歲）	◎ 為小學音樂教材，編寫兒童歌曲集，作新歌五十首。 ◎ 重訂《琵琶行》。

年代	大事紀
1974年（63歲）	◎ 1月，出版《音樂創作散記》。 ◎ 出版《中國藝術歌曲選粹合唱新編》第一輯。
1975年（64歲）	◎ 6月，出版樂教文集第一冊《音樂人生》。
1977年（66歲）	◎ 2月，出版樂教文集第二冊《琴臺碎語》。 ◎ 出版《中國藝術歌曲選粹合唱新編》第二輯。
1978年（67歲）	◎ 8月，出版樂教文集第三冊《樂林蓽露》。
1979年（68歲）	◎ 12月，出版樂教文集第四冊《樂谷鳴泉》。 ◎ 為香港民政司署創作滅罪運動歌曲四首。 ◎ 出版《唐宋詩詞合唱曲》第一輯。
1980年（69歲）	◎ 出版《唐宋詩詞合唱曲》第三輯。
1982年（71歲）	◎ 5月，出版樂教文集第五冊《樂韻飄香》。 ◎ 5月，獲頒中國文藝協會第二十四屆「榮譽獎」。
1983年（72歲）	◎ 6月，與韋瀚章、林聲翕共同獲頒國家文藝基金會「特別貢獻獎」，返國領獎並蒞高雄演講。 ◎ 結識劉俠（杏林子），作《蓮花》、《牧歌三疊》、《四季花開》、《伊甸樂園之歌》等曲贈劉俠。
1984年（73歲）	◎ 6月，以《歌頌國民革命軍之父》獲國防部「埔光金像獎」。 ◎ 10月，以《慈湖春暉》、《三民主義讚》分別獲「國軍文藝金像獎」及「銀像獎」。
1985年（74歲）	◎ 4月，高雄市政府舉辦黃友棣樂展。 ◎ 12月，文建會主辦「抗戰歌樂演唱會」，紀念抗戰勝利四十週年，黃友棣偕韋瀚章、林聲翕返國，舉辦音樂講座，並南下高雄。
1986年（75歲）	◎ 4月，高雄市政府辦「林聲翕樂展」，黃友棣、韋瀚章、林聲翕三人一起返國，並舉辦音樂講座。 ◎ 4月，獲僑委會「海外僑校資深優良教師獎」。 ◎ 12月，出版樂教文集第六冊《樂圃長春》。
1987年（76歲）	◎ 7月，與韋瀚章、林聲翕，同時獲頒香港中國民族音樂協會「樂人紀念獎」。 ◎ 由珠海學院退休，移居高雄。 ◎ 印行歌集《唐宋詩詞合唱曲》等十種。 ◎ 11月，高雄市舉辦「黃友棣樂展」，演唱《迎棣公》。
1989年（78歲）	◎ 1月，第二次《大港都組曲》音樂發表會，黃友棣作序曲《詩畫港都》及結章《木棉花之歌》。 ◎ 6月，出版樂教文集第七冊《樂苑春回》。

年代	大事紀
1991年（80歲）	◎ 6月，出版樂教文集第八冊《樂風泱泱》。 ◎ 7月，林聲翕逝世。 ◎ 芭蕾舞劇《夢境成真》首演。
1992年（81歲）	◎ 8月，出版樂教文集第九冊《樂境花開》。
1993年（82歲）	◎ 2月，韋瀚章逝世。
1994年（83歲）	◎ 6月，出版樂教文集第十冊《樂浦珠還》。 ◎ 獲頒行政院「文化獎章」，蒙前總統李登輝先生召見。
1995年（84歲）	◎ 著樂教文集第十一冊《樂海無涯》。
1996年（85歲）	◎ 10月，獲高雄市「傑出樂人獎」。
1997年（86歲）	◎ 獲高雄市第十六屆文藝獎「特殊優良文化貢獻獎」。
1998年（87歲）	◎ 4月，樂舞劇《聖泉傳奇》首演。 ◎ 國立中山大學第一屆「傑出校友獎章」。 ◎ 獲高雄市第十八屆文藝獎「特別成就獎」。 ◎ 著樂教文集第十二冊《樂教流芳》。
1999年（88歲）	◎ 2月24日，高市文化中心辦「大師情、音樂風」合唱晚會。 ◎ 國立中正文化中心主辦前輩足跡系列——「黃友棣樂展」之風、雅、頌三場。
2000年（89歲）	◎ 獲頒行政院文建會「資深文化人」獎牌。 ◎ 獲高雄市第十九屆文藝獎「終身成就獎」。 ◎ 7月於領獎彩排過程中受傷，左腳踝骨裂開，住院治療。
2001年（90歲）	◎ 獲高雄市文藝獎之「終身成就獎」。 ◎ 獲國機檔案局頒發「國家檔案之友」獎座。 ◎ 傳記《流芳——黃友棣的樂教人生》出版。
2002年（91歲）	◎ 3月，專屬網頁「音樂菩薩黃友棣」成立。
2003年（92歲）	◎ 高壽九十二的黃友棣，依舊耳聰目明，步履輕捷，他的生命之歌，將會生氣勃勃地繼續唱下去……

資料來源：1. 黃友棣，《樂海無涯》。
　　　　　2. 黃友棣，《樂教流芳》。
　　　　　3. 顏廷階，《中國現代音樂家傳略》。
　　　　　4. 傅孟麗，《流芳——黃友棣的樂教人生》
　　　　　5. 筆者對黃友棣先生的訪談紀錄。
說明：年代與歲數之對照採出生即一歲之民俗算法，也是黃友棣對自己年齡的認知。

黃友棣音樂作品表

聲 樂 藝 術 歌 曲					
獨 唱 歌 曲					
Op.	作　品	發表年代	出版紀錄	演出型態	備　註
1	《黑霧》《遠景》《歸不得故鄉》《望故鄉》《杜鵑花》《月光曲》《木蘭辭》	1953年	大成文化事業公司		＊《藝術歌集》第一輯
2	《中秋怨》《過七里灘》《清明》《寒夜》《難忘》《我家在廣州》《羊腸小道》《十字街頭》《春》	1954年	大成文化事業公司		＊《藝術歌集》第二輯
3	《原野上》《桐淚滴中秋》《紅燈》《偉大的母親》《輕笑》《隕星頌》《海角之夜》《阿里山之歌》《答》《流雲之歌》《失去的東西》《不用惆悵》	1956年	大成文化事業公司		＊《藝術歌集》第三輯
I7	《秋夕湖上》	1957年			
23	唐宋詩詞十首	1964年	幸運樂譜社		＊《藝術新歌集》
29	《聽琴》《蒼茫》	1965年	天同出版社		＊《中國名歌選》
38	敘事歌二首：《倒霉的一天》《鹿之死》	1967年			
44	《遺忘》	1968年			＊有兩種編制
47	《問月》	1969年			
53	《海上公園》《榕園曲》	1969年	金門文物委員會		
60	《美哉台灣》	1970年／台北		兩種編制	＊首演時，由林聲翕指揮，辛永秀獨唱
63	《春之歌三樂章》	1970年	幸運樂譜社	女低音獨唱組曲	
70	《田園音樂會》	1970年		鋼琴、提琴伴奏	
71	《思親曲》	1971年			
81	《新春組曲》（A rondo of Chinese folk tunes for sop. solo with flute, cello, piano and percussions）	1971年	天同出版社	室內樂伴奏	＊應香港電台編作

Op.	作　　品	發表年代	出版紀錄	演出型態	備　註
84	《芭蕾舞孃》《傘下人家》	1971年			
91	《生活組曲》（一）	1971年	幸運樂譜社		
92	《生活組曲》（二）	1971年	幸運樂譜社		
93	《生活組曲》（三）	1971年	幸運樂譜社		
119	《何處不相逢》	1973年			
125	《鳴春組曲》：〈杜宇〉、〈黃鶯〉	1974年		花腔女高音獨唱曲	
138	《愛物天心》五樂章：1.〈春雨〉（女高音獨唱，提琴輔奏）2.〈夏雲〉（男中音獨唱，單簧管輔奏）3.〈秋月〉（女高音獨唱，長笛輔奏）4.〈冬雪〉（男低音獨唱，大提琴輔奏）5.〈天何言哉〉（四重唱，各樂器與鋼琴伴奏）	1974年		室內樂伴奏	＊中廣第四屆「中國藝術歌曲之夜」台北首演
139	《海螺》《補天頌》	1974年		獨唱曲	
194	《母親您在何方》	1981年			
210	《傲骨冰姿映月明》	1983年			
212	《蓮花》	1983年			
222	《陽明山曉望》《花鈴》	1984年		女高音獨唱／鋼琴	＊詞：劉明儀
223	《懷伊》《丁香》	1984年		男高音獨唱／鋼琴	＊詞：戴書訓
232	《老伴好》	1985年			
240	《山村歸情》	1986年		抒情歌	
243	《媽媽永不老》	1987年			
291	《空靜》《夢迴》《過客吟》	1991年		抒情歌	＊詞：程瑞流

合　唱　歌　曲					
Op.	作　　品	發表年代	出版紀錄	演出型態	備　註
5	《生命之歌》	1953年	大成文化事業公司	三樂章大合唱曲	

Op.	作　品	發表年代	出版紀錄	演出型態	備　註
11	《我要歸故鄉》	1950年	中正書局	四樂章大合唱曲	
12	《北風》	1951年	中正書局	三樂章大合唱曲	
17	《當晚霞滿天》《竹簫謠》	1957年			
26	《歲寒三友》	1964年	幸運樂譜社	四樂章大合唱曲	
34	《琵琶行》	1966年	幸運樂譜社	鋼琴/朗誦/合唱	
40	《雲山戀》	1967年	三樂章大合唱		
41	《聽董大彈胡笳弄》	1967年		鋼琴/誦頌/合唱	
43	《思我故鄉》	1968年	中央月刊社初版	混聲合唱	
44	《遺忘》	1968年		四部合唱曲	
45	《壯歌行》	1969年		四樂章合唱組曲	
46	《雙城復國》	1969年			
48	《白雲詞》	1969年		混聲合唱曲	
52	《寒流》	1969年	天同出版社	混聲合唱曲	
60	《美哉台灣》	1970年/台北		兩種編制	＊首演時，由林聲翕指揮，辛永秀獨唱
62	《碧海夜遊》	1970年	幸運樂譜社	獨唱、合唱曲	
64	《拋磚詞曲集》	1970年	幸運樂譜社（之後作品都交幸運樂譜社）		
66	《摽有梅》	1970年		獨唱、合唱曲	
71	《思親曲》	1971年			
73	《琵琶行》（訂正本）	1971年			
94	《寧靜致遠》《勇者之歌》	1972年			
100	《霧》（又名：《浪淘沙》）	1972年		混聲合唱曲	
103	《日月潭曉望》	1972年			

Op.	作　品	發表年代	出版紀錄	演出型態	備　註
107	《龍之躍》	1972年			
109	《扶桑之旅》	1972年			
119	《何處不相逢》	1973年			
120	《逆旅之夜》	1973年		混聲合唱曲	
121	《天地一沙鷗》	1973年		齊唱、合唱曲	
124	《生活之歌》			混聲合唱曲	
126	《秋夜聞笛》	1974年		女低音獨唱／合唱曲	
127	《蝴蝶夢》《莫愁吟》	1974年		合唱曲	
132	《天德子》	1974年		混聲合唱	
144	《驢德頌》	1974年		合唱組曲	
152	《野草讚》《岡陵頌》	1975年		混聲合唱	
154	《飛渡神山》《鼓》《繼往開來》	1975年		混聲合唱曲	
167	合唱抒情歌曲 二首	1977年			
168	《種蘭》	1977年			＊唐詩
173	合唱歌曲兩首	1978年			
176	《佳節頌》	1978年9月28日／香港大會堂音樂廳		聯篇合唱曲四章	
183	《唐宋詩詞合唱曲》（第一輯）十首	1979年			
184	《唐宋詩詞合唱曲》（第二輯）十首	1980年			
188	《唐宋詩詞合唱曲》（第三輯）十首	1980年			
189	《澎湖姑娘》	1980年		二部合唱曲	

Op.	作　品	發表年代	出版紀錄	演出型態	備　註
190	《雁字》	1981年		女聲三部合唱曲	
194	《母親您在何方》	1981年		獨唱、合唱曲	
195	《迎春三部曲》	1982年			
200	《杜鵑花》《茉莉花》《花中花》	1982年		女聲三部合唱曲/提琴輔奏	
203	《紅棉詠》	1982年		齊唱、合唱曲	
204	《慈烏夜啼》	1982年		齊唱、合唱曲	
210	《傲骨冰姿映月明》	1983年		獨唱、合唱曲	
212	《蓮花》	1983年		獨唱、合唱曲	
213	《四季花開》	1983年		二部合唱組曲	
216	混聲合唱歌曲兩首	1984年			
217	《青山盟在》	1984年		三樂章合唱曲	
218	《歲寒三友頌》	1984年			
221	《慈湖春暉》	1984年		獨唱曲、合唱曲	
228	《月之頌》	1985年		合唱聯篇歌曲	
229	《山林的春天》：〈太魯尋勝〉〈美濃鄉情〉（客語）〈蝴蝶谷〉〈鹿谷採茶〉〈玉山日出〉	1985年		合唱聯篇歌曲	
230	《春之踏歌》	1985年		合唱聯篇歌曲	
233	《重逢》《空山夜雨》《青青草原》	1986年			
234	《昆達山之夜》《合唱頌》	1986年			
238	《昇我心中的太陽》《喜樂之歌》	1986年			
244	《媽媽您永遠年輕》《詩畫港都》《木棉花》（又名：《市花頌》）《小港機場之歌》	1987年		混聲合唱曲三首	＊遷居高雄市之後的作品
264	《雲天遙望》	1989年			

Op.	作　　品	發表年代	出版紀錄	演出型態	備　註
266	《傷別離》	1989年		朗誦／鋼琴／合唱	＊辛棄疾詞《賀新郎》
267	《常見自己過》《心頌》	1990年			
268	《樂府新聲》三首	1990年		合唱曲	
271	《春回寶島》三章：〈明潭曉霧〉〈錦簇陽明〉〈歡欣度重陽〉	1990年		獨唱、合唱曲	
273	《愛河月色》	1990年		女高音、合唱	
278	徐訏詩八首	1990年			
280	程瑞流抒情歌兩首	1990年		獨唱、合唱曲	
282	《自性的禮讚》	1990年		大合唱曲	
283	《紅棉頌》	1990年			
288	《叮嚀》	1991年			
292	《父親似青山》	1991年		二部合唱曲	
310	《正氣歌》《茅屋為秋風所破歌》	1993年		合唱曲與三部合唱曲	＊1994年「鐸聲」合唱比賽決賽曲 ＊原為宋朝文天祥詞及唐朝杜甫詞。
320	《應無所在》	1994年4月		四部合唱、提琴獨奏	
321	《陽明箴言》	1994年7月			＊為明朝王陽明詩
民　歌					
Op.	作　　品	發表年代	出版紀錄	演出型態	備　註
33	民歌新編	1966年	幸運樂譜社	獨唱、合唱曲	
50	《迎春接福》	1969年	天同出版社	合唱組曲	＊粵北民歌
54	《鳳陽歌舞》	1969年	幸運樂譜社	合唱組曲	＊安徽民歌
65	《彌度山歌》	1970年			＊雲南民歌 ＊送費明儀小姐暨明儀合唱團

Op.	作　品	發表年代	出版紀錄	演出型態	備　註
68	《天山明月》	1970年	幸運樂譜社（之後作品都交幸運樂譜社）		＊新疆民歌
74	中國民歌組曲：《大阪城姑娘》《孟姜女》《虹彩妹妹》	1971年			＊中國民歌
75	《跳月》	1971年	幸運樂譜社		＊雲南民歌＊1972年2月13日香港音專赴RTV錄影播出
77	中國民歌組曲：《月夜情歌》《月下姑娘》《姑娘變了心》	1971年			＊中國民歌
78	《金沙江上》	1971年			＊西康民歌
79	《等郎曲》	1971年		女高音獨唱曲	＊貴州山歌
95	《蒙古牧歌》	1972年		合唱曲	＊蒙古民歌
96	《山地風光》《豐年舞曲》《賞月舞曲》	1972年		合唱曲（Vocal Quartet with violin, piano, wood block and triangle）	＊台灣山地民歌
97	《苗家少女》	1972年		合唱曲	＊苗族民歌
98	《湘江風情》	1972年		女聲合唱曲	＊湖南民歌
99	《西藏高原》	1972年		合唱曲	＊西藏民歌
101	《江南鶯飛》	1972年		男女聲二重唱	＊江蘇民歌
102	《阿里飛翠》	1972年		合唱曲	＊山地民歌
104	《傜山春曉》	1972年		合唱曲	＊粵北傜歌
106	《長白銀輝》	1972年		合唱曲	＊東北民歌
110	《錦城花絮》	1972年		合唱曲	＊四川民歌
111	《西京小唱》	1972年		合唱曲	＊陝西民歌
113	《滇邊掠影》	1972年		合唱曲	＊雲南民歌
114	《漓江之春》	1972年		女聲三部合唱曲	＊廣西民歌

Op.	作　品	發表年代	出版紀錄	演出型態	備　註
115	《飄泊他鄉》	1972年		男中音獨唱組曲	
116	《紅棉花開》	1973年		合唱曲	＊廣東小調組曲之一
117	《嶺南春雨》	1972年		二部合唱	＊廣東小調組曲之二
130	民歌新唱二首：《玫瑰花兒為誰開》《道情》	1974年		獨唱、三部合唱	＊民歌
131	《杏花村》	1974年		獨唱曲、合唱曲	＊民歌新唱
133	《冬雪春花》	1974年		獨唱、三部合唱	＊青海民歌
134	《彌度山歌》	1974年		獨唱、三部合唱	＊雲南民歌
135	《送郎》	1974年		獨唱、三部合唱	＊雲南民歌
136	《馬蘭姑娘》	1974年		混聲合唱曲	＊台灣山地民歌
137	《在銀色月光下》	1974年		混聲合唱曲	＊新疆民歌
180	《想親親》《刮地風》	1978年		合唱曲	
187	《等候哥哥來團圓》《四季歌》《過新年》《苦了駿馬王爺四條腿》	1980年		合唱曲	
192	《春風擺動楊柳梢》《大阪城姑娘》《跑馬溜溜的山上》《繡荷包》	1981年		合唱曲	
198	《喜相逢》《長懷想》《羨歸燕》	1982年		合唱曲	
206	《牧歌三疊》《牧馬山歌》《趕馬調》《牧羊姑娘》《小放牛》	1982年		合唱曲	
207	《青春長伴讀書郎》《茶山姑娘歌聲朗》	1983年		合唱曲	
220	南亞民歌組曲	1984年		合唱組曲	＊新、泰、印尼、菲民歌主題
235	《天山放馬》	1986年			＊哈薩克民歌
249	《玫瑰花組曲》	1988年			＊新疆民歌

創作的軌跡

Op.	作　品	發表年代	出版紀錄	演出型態	備　註
285	《賞月舞》	1991年			＊台灣山地歌舞組曲 ＊贈戴錦花老師
303	耕農組曲：《恆春耕農歌》、《牛犁歌》、《思想起》	1992年		奏鳴曲體 迴旋曲體	＊台灣民歌
	天黑黑組曲：《天黑黑》、《六月茉莉》、《白牡丹》				
304	農村組曲：《農村曲》、《望春風》、《丟丟銅仔》	1992年		三段體合唱曲 奏鳴迴旋曲體	＊台灣民歌
	採茶組曲：《採茶歌》、《菅芒花》、《卜卦調》				

兒 童 歌 曲

Op.	作　品	發表年代	出版紀錄	演出型態	備　註
7	小學音樂教本	1950年	大成文化事業公司		＊小學音樂教本
8	《兒童藝術歌集》	1954年	香港／世界書局		
15	華僑學校中、小學音樂教材	1956年	台北／海外出版社		＊華僑學校適用音樂教材兩冊
16	《最新兒童歌曲集》第一輯、第二輯	1957年	海潮出版社		
83	《兒童歌曲集》	1971年	幸運樂譜社 （之後作品都交幸運樂譜社）		＊為小學音樂教材作新歌五十首
90	《月亮光》	1971年			＊台視公司委作
108	《雞公仔》	1972年			＊廣東兒歌組曲；為「藝風兒童合唱團」音樂會作
112	少年合唱歌曲	1972年			
118	少年合唱歌曲	1973年			
128	少年合唱歌曲二首				
140	少年合唱歌曲	1974年			

Op.	作　品	發表年代	出版紀錄	演出型態	備　註
147	兒童藝術歌曲十首	1975年			
148	兒童歌曲五首	1975年			
149	兒童藝術歌曲十首	1975年			
156	兒童藝術歌曲二十首	1975年			
157	兒童藝術歌曲十首	1976年			
178	兒童藝術歌曲五首	1978年			
205	《我愛香港》《童軍讚》	1982年		同聲三部合唱曲	＊學生團體歌曲
215	童詩歌曲二首	1983年			＊為國教輔導月刊作
239	兒童歌曲十首	1986年			
242	兒童歌曲十首	1987年			
250	童歌十四首	1988年			
253	《春天來了》《媽媽的心》《和媽媽談心》《今天的菜單》	1988年		童聲二部合唱	＊為牧歌兒童少年合唱團作新歌

器　樂　曲					
鋼琴獨奏曲					
Op.	作　品	發表年代	出版紀錄	演出型態	備　註
22	《繡荷包》《台東民歌變奏與賦格》《家鄉組曲》《百花亭組曲》《尋泉記》《悲秋》《戒定真香》《琴歌》	1964年	幸運樂譜社	鋼琴獨奏曲	
197	《太極劍舞》（五十六式）《荷塘月色》（夜曲）	1981年	幸運樂譜社（之後作品都交幸運樂譜社）	鋼琴獨奏曲	
241	《天馬翱翔》	1986年		鋼琴奏鳴曲	＊送高雄的見面禮
246	《武陵仙境》	1988年		鋼琴敘事曲	＊遷居高雄第一年的獻禮

Op.	作　品	發表年代	出版紀錄	演出型態	備　註
248	《罵玉郎》	1988年		鋼琴獨奏曲	*華南古調
259	《飛越雲濤》	1989年		鋼琴幻想曲	*根據李清照詞意作成
262	《長干行》	1989年		鋼琴敘事曲	*根據李白詩意作成之民歌組曲
323	《安祥小天使》	1994年10月		鋼琴獨奏曲集	*安祥歌曲改編

小 提 琴 獨 奏 曲					
Op.	作　品	發表年代	出版紀錄	演出型態	備　註
4	《蕭》《唱春牛》《阿里山變奏曲》《鼎湖上的黃昏》《杜鵑花》《我家在廣州》	1954年	大成文化事業公司	小提琴獨奏曲	
18	《春燈舞》	1957年	王沛綸油印應用於台北	小提琴獨奏曲	
20	《離恨》《讀書郎》	1960年	米蘭Carlch出版社	小提琴獨奏曲	*中國小曲
57	《小提琴獨奏曲集》	1970年	四海唱片公司印行		*重訂舊作六首，新作八首 *1972年4月，司徒興城獨奏錄製唱片
122	《四季漁家樂》《狸奴戲絮》	1973年		小提琴獨奏	
163	《抗戰歌》組曲六首	1977年		小提琴獨奏	

長 笛 獨 奏 曲					
Op.	作　品	發表年代	出版紀錄	演出型態	備　註
123	《夜怨》《玫瑰花兒為誰開》	1973年		長笛獨奏曲	*四川民歌組曲
269	《燕詩》	1990年		長笛鋼琴合奏	*贈王文儀
300	《樂韻飄香》	1992年			*贈王文儀

絃 樂 合 奏 曲					
Op.	作　品	發表年代	出版紀錄	演出型態	備　註
61	《佳節序曲》（Buona Festa-Prelude for Strings）	1970年8月/台北			*林聲翕指揮台北市交響樂團首演錄音

Op.	作　品	發表年代	出版紀錄	演出型態	備　註
82	《道情》《豐收舞曲》《蔓莉》	1971年		提琴合奏曲	＊中國民歌
158	《跑馬溜溜的山上》	1976年		絃樂合奏曲	

管 絃 樂

Op.	作　品	發表年代	出版紀錄	演出型態	備　註
56	《春燈舞》	1970年 / 台北			＊台灣電視公司播演

舞 台 音 樂

清 唱 劇

Op.	作　品	發表年代	出版紀錄	演出型態	備　註
191	《重青樹》	1981年			
312	《序歌》： 1.〈薪奉母，福田自耕〉 2.〈黃梅得法，午夜傳衣〉 3.〈析論風幡，圓頓法門〉 4.〈慧日常在，永照人間〉	1993年 10月 / 台北			＊於《六祖惠能的奇蹟》首演中演奏 ＊《曹溪聖光》歌曲二十首 ＊旁白編寫：何照清 ＊詞：孫鴻瑞、郭泰

舞 劇

Op.	作　品	發表年代	出版紀錄	演出型態	備　註
9	《小貓西西》	1954年	大成文化事業公司	兒童舞劇	
10	《大樹》	1955年	大成文化事業公司	少年舞劇	
24	《大禹治水》《採蓮女》	1964年	幸運樂譜社	舞劇曲集	
31	《黃帝戰蚩尤》《百花舞》	1965年		合唱舞劇	
284	《夢境成真》	1991年		兒童芭蕾舞劇	＊高雄市教育局贊助

歌 劇

Op.	作　品	發表年代	出版紀錄	演出型態	備　註
150	《木蘭從軍》	1975年	東大圖書公司	一幕三場歌劇	
241	《鹿車鈴兒響叮噹》《一夜路成》	1987年		兒童歌劇 一幕七場歌劇	

劇 曲（插曲與配樂）					
Op.	作　品	發表年代	出版紀錄	演出型態	備　註
174	《醉心貴族的小市民》：〈小夜曲〉〈勸酒歌〉	1978年		三重唱小提琴 / 鋼琴伴奏	＊莫里哀話劇插曲
279	《黑人歌》	1990年		歌舞配樂合唱曲	
293	《家鄉恩情》：〈台灣是寶島〉〈恆春耕農歌〉〈思想起〉	1991年		芭蕾配樂鋼琴獨奏 / 二部合唱	＊台灣民謠組曲 ＊為屏東仁愛國小音樂班編
294	《耕農組曲》：〈台灣民歌〉〈恆春耕農歌〉〈白鷺鷥〉	1992年		鋼琴獨奏 舞蹈組曲	＊戲劇「蛋般大的穀子」插曲
	《村舞組曲》：〈台灣民歌〉〈六月茉莉〉〈台北調〉				
	《壽翁進行曲》：〈父親進行曲〉〈祖父進行曲〉〈曾祖進行曲〉				
	《抓金雞》：〈台灣民歌〉〈一放雞〉〈丟年丟冬〉〈崁仔腳調〉				
295	《天黑黑組曲》：〈天黑黑〉〈五更鼓〉〈草螟戲雞公〉	1992年		鋼琴獨奏 芭蕾配樂	＊台灣民歌組曲
296	《採茶組曲》：〈採茶歌〉〈卜卦調〉〈夜夜相思〉	1992年		鋼琴獨奏 芭蕾配樂	＊台灣民歌組曲
297	《農村組曲》：〈農村曲〉〈駛犁歌〉〈望春風〉〈慶豐年〉	1992年		鋼琴獨奏 芭蕾配樂	＊台灣民歌組曲
298	《火金姑組曲》：〈火金姑來吃茶〉〈搖籃仔歌〉〈一隻鳥仔哮啾啾〉	1992年		鋼琴獨奏 芭蕾配樂	＊台灣民歌組曲
306	兒童劇《貓將軍》插曲：開場曲：〈群鼠登船，眾人憂慮〉〈風平浪靜，鼓舞歡欣〉〈貓鼠決戰，貓旗飄揚〉〈驅除群鼠，慶祝昇平〉	1993年		芭蕾插曲	
311	《十二生肖》《花美、書香、歌聲喨》《翠嶺放歌》《東蘺讚》《海南之歌》	1994年		合唱曲 歌舞劇曲	

合　唱　編　曲					
Op.	作　品	發表年代	出版紀錄	演出型態	備　註
39	《阿里山之歌》《杜鵑花》	1967年		混聲四部合唱	*改編
42	《望故鄉》《中秋怨》《黑霧》《秋夕》《月光曲》	1968年	天同出版社	合唱曲	
87	《石榴花頂上的石榴花》	1971年		混聲合唱曲	*原作於1941年
89	《輕笑》	1971年			
145	《問》（原作：蕭友梅）	1974年		合唱曲	*新編 *《中國藝術歌曲選粹》第一輯
	《本事》（原作：黃自）				
	《踏雪尋梅》（原作：黃自）				
	《五月裡薔薇處處開》（原作：勞景賢）				
	《紅豆詞》（原作：劉雪庵）				
	《飄零的落花》（原作：劉雪庵）				
	《教我如何不想他》（原作：趙元任）				
	《思鄉》（原作：黃自）				
	《花非花》（原作：黃自）				
	《農家樂》（原作：黃自）				
159	《楓橋夜泊》《農家女》《高山牧歌》	1976年		男中音主唱、女聲合唱／鋼琴提琴伴奏	
161	《憶兒詩》、《送別》、《天風》（原配詞：李叔同）	1976年		合唱曲	
	《思鄉曲》（原作：夏之秋）				
	《松花江上》（原作：張寒暉）				
	《團結起來》（原作：盧安度）				
164	《南飛之雁語》（原作：蕭友梅）	1977年		合唱曲新編	*《中國藝術歌曲選粹》第二輯
	《採蓮謠》（原作：黃自）				
	《農歌》（原作：黃自）				
	《飲酒歌》（原作：趙元任）				

Op.	作　品	發表年代	出版紀錄	演出型態	備　註
	《我住長江頭》（原作：廖青主）				
	《山中》（原作：陳田鶴）				
	《春夜洛城聞笛》（原作：劉雪庵）				
	《長城謠》（原作：劉雪庵）				
	《浣溪紗》（原作：胡然）				
175	《夢見珍妮》《山村姑娘》《西班牙姑娘》	1978年		改編合唱曲	
208	《流浪人》《漁村組曲》	1983年			＊為思義夫合唱團改編
302	《新生兒童大合唱》《廣東兒童教養院歌》	1992年			＊重訂
309	《天主教頌歌》二十二首	1993年1月			＊為兒童合唱團編曲
324	《望春風》	1995年1月		無伴奏三部合唱曲	＊為增德兒童合唱團赴歐洲參加7月「無伴奏合唱比賽」編

應 用 歌 曲

電 影 （ 視 ） 主 題 曲 或 配 樂

Op.	作　品	發表年代	出版紀錄	演出型態	備　註
69	《開國六十年》	1970年		合唱曲	＊電影配樂
105	《一寸山河一寸血》	1972年			＊電影主題歌
129	《寒流》	1974年			＊電影主題曲＊中國電影公司委託
162	《證言》	1977年			＊電視片頭歌＊華視「八十年中日關係片集」

為 地 方 、 學 校 或 團 體 創 作 歌 曲

Op.	作　品	發表年代	出版紀錄	演出型態	備　註
19	《金門頌》	1963年	中外出版社	四樂章大合唱	

Op.	作　品	發表年代	出版紀錄	演出型態	備　註
67	《人生的意義》	1970年			＊北一女委作校歌
86	《華岡禮讚》	1971年		合唱曲	
88	《歡迎華僑歌》	1971年			＊僑委會委託作
153	《笑哈哈》	1975年			＊健康情緒學會歌曲
155	《華岡歌頌》	1975年		合唱曲	
160	《華岡頌》	1976年		混聲合唱曲	
171	《民族軍人》：〈風雨遠航〉〈自立自強〉	1977年			＊贈陸軍軍官學校
172	《您的微笑》	1977年			＊公餘服務團團歌
177	《中廣之歌》	1978年			＊紀念中廣五十年台慶
185	《國立中山大學頌歌》	1979年			
201	《金門之歌》	1982年		合唱聯篇歌曲	
211	《伊甸樂園之歌》六章：〈伊甸之歌〉〈啓聰之歌〉〈啓明之歌〉〈啓智之歌〉〈陽光之歌〉〈啓健之歌〉	1983年			＊贈劉俠暨「伊甸殘障福利基金會」
224	《與我同行》六章：〈谷關之夜〉〈翠谷龍吟〉〈武陵秋色〉〈高山健行〉〈風雨滿途〉〈伊甸勝利〉	1984年		合唱聯篇歌曲	＊為劉俠殘慶兒童樂團所作
225	《高雄禮讚》：〈萬壽彩霞〉〈澄湖夜色〉〈高港晨光〉	1984年		合唱曲	
231	《廣青精神》	1985年			＊贈廣青合唱團
236	《高雄名勝素描》	1986年		合唱曲	
238	《昇起我心中的太陽》	1986年			＊為廣青合唱團作
238	《喜樂之歌》	1986年			＊為伊甸「喜樂四重唱」作

Op.	作　品	發表年代	出版紀錄	演出型態	備　註
237	《寶島溫情──贈台灣友好》	1986年		獨唱曲	
245	《家國之愛》 ──屏東教師合唱團團歌	1987年			＊為屏東教師合唱團作
254	《樂韻綿長》	1988年			＊台北市教師合唱團團歌
256	《永結心緣》《永遠至美至善至真》	1989年			＊屏東郭淑真老師紀念歌
257	《聲教輝煌》三章： 〈化雨春風〉〈處處笙歌〉〈師鐸之聲〉	1989年			＊高雄市教師合唱團團歌
258	《吼吧雄獅》 ──台北雄獅合唱團團歌	1989年		男聲三部合唱	＊勤宣文教基金會轄下三個合唱團團歌
	《白鳥歌聲》 ──台中白鳥合唱團團歌			女聲三部合唱	
	《雄風萬里》 ──高雄雄風合唱團團歌			混聲四部合唱	
265	《大中至正》	1989年		合唱曲	＊中正紀念堂禮讚
275	合唱歌曲五首	1990年		合唱曲	＊華梵工學院
276	生活歌曲七首	1990年			＊台南文賢國中
281	運動會應用歌曲三首	1990年		齊唱曲	＊高雄主辦區運動會
287	《屏東頌》《歌我屏東》《墾丁禮讚》	1991年		合唱曲	
289	《心韻團歌》《愛、生命、成長》	1991年		合唱曲	＊為心韻合唱團作歌曲二首 ＊贈蔡長雄指揮
315	《台東縣縣歌》	1993年 11月			
318	《三十歲新青年》	1994年 1月			＊韋瀚章詞作改訂 ＊賀明儀合唱團成立三十週年
319	《千秋功業萬世名》（詞：黃瑩）	1994年 3月		合唱曲	＊黃埔建軍七十年紀念

Op.	作　品	發表年代	出版紀錄	演出型態	備　註
	《中華國軍真英雄》（詞：王金榮）				
	《美國密西根中華婦女會會歌》（詞：何志浩）				
322	《秀麗端莊》（詞：李素英）	1994年8月		合唱曲	＊為高雄市鼓山婦女合唱團編作
	《彩雲繚繞》（詞：劉星）				
	《齊心合唱樂融融》（詞：李素英／曲：鄭光輝）				
	《壽山之歌》（詞：邱淑美／曲：時傑華）				
	《瑰麗芬芳》（詞：李素芙／曲：李子劭）				
	《深秋月色》（詞：李雄英）				

宗　教　歌　曲

Op.	作　品	發表年代	出版紀錄	演出型態	備　註
141	《曉霧》《佛偈三唱》《殞星頌》	1974年		混聲四部合唱曲	
142	《頂牛》《兩種交誼》	1974年		合唱曲	
165	《清涼歌》	1977年		合唱曲	＊共十八首
166	《佛教頌歌》	1977年		合唱曲	＊共六首
251	《杜漏》《性海靈光》《牧牛圖頌》	1988年			＊禪歌三首 ＊禪學會請作
270	耕雲禪學會歌曲三首	1990年			＊耕雲禪學會委作
272	《歡欣度重陽》	1990年		獨唱曲／合唱曲	＊耕雲禪學會委作
274	《歸》	1990年		花腔女高音獨唱曲	＊耕雲禪學會委作
277	耕雲禪學會歌曲四首	1990年			＊耕雲禪學會委作
290	為圓照寺作歌曲二首	1991年		合唱曲	＊圓照寺委作
299	耕雲禪學會歌曲四首	1992年		長笛與鋼琴合奏曲	＊耕雲禪學會委作
301	安祥歌曲兩首：《無心法》《證道行》	1992年		合唱曲	

創作的軌跡

Op.	作　品	發表年代	出版紀錄	演出型態	備　註
305	《悟》《念佛同心》《古寺》	1992年9月		合唱曲	＊佛曲三首 ＊燃燈合唱團請作
307	《佛歌組曲》六首之一：〈自性組曲〉〈生命組曲〉〈修身組曲〉	1992年		合唱曲	＊圓照寺委作
308	《佛歌組曲》六首之二：〈大孝組曲〉〈大願組曲〉〈弘法組曲〉	1992年		合唱曲	＊圓照寺委作
313	佛歌十二首	1993年7月			＊為圓照寺編作
314	《地藏王菩薩讚》《夏令營歌》三首	1993年9月			＊圓照寺委作
316	《心經》	1993年12月		合唱曲 提琴獨奏	
317	《亮麗的明燈》	1993年12月			
55	《聖誕三願》《平安聖誕》	1969年		合唱曲	＊基督教兒童福利會

愛 國 歌 曲 、 社 教 歌 曲

Op.	作　品	發表年代	出版紀錄	演出型態	備　註
6	《祖國戀》	1953年	大成文化事業公司	五樂章大合唱	
13	《孔子紀念歌》《偉大的華僑》	1952年			
14	《中華民國讚》	1957年		大合唱	＊美國Chuck作詞
21	《中華大合唱》	1963年	中外出版社	三樂章大合唱	
25	《父親節歌》《偉大的母親》《頌親恩》	1964年	幸運樂譜社		
27	《青白紅》	1965年	幸運樂譜社	三樂章大合唱	
28	《新血頌》	1965年	幸運樂譜社	合唱曲	
30	《光明之路》	1965年	文風出版社	齊唱曲	
32	《偉大的國父》	1965年	中國文藝學會	九樂章大合唱	

Op.	作　品	發表年代	出版紀錄	演出型態	備　註
35	《偉大的領袖》	1966年	中國文藝學會	六樂章大合唱	
36	《偉大的中華》	1966年	中國文藝學會	十一樂章大合唱	
37	《黃埔頌》	1966年	中國文藝學會	五樂章大合唱	
49	《中華頌》（又名：《中華大合唱》）	1969年	天同出版社	改編為二部合唱	
51	《我是中國人》	1969年	天同出版社	混聲合唱曲	
58	《小夜曲》《老榕樹》《晨運之歌》	1970年	幸運樂譜社		
59	《家之禮讚》	1970年			
72	《大忠大勇》	1971年		獨唱曲／合唱曲	
76	《敬禮國旗歌》《天倫歌》《互助歌》《青年進行曲》	1971年			＊國民生活歌曲 ＊文化局委託創作
80	《莊敬自強》	1971年		合唱曲	
85	國民生活歌三首	1971年			
143	《青年們的精神》	1974年		合唱曲	
146	《海嶽中興頌》	1974年		合唱曲	
151	《總統蔣公紀念歌》	1975年		合唱曲	
162	《婦女節歌》				
169	七七紀念音樂會歌曲	1977年			
170	倡廉之聲歌曲十二首	1977年			＊為香港中西民政司署「提倡廉潔工作委員會」創作 ＊1977年歌唱比賽指定歌曲，參賽者共八十多個單位
179	《一團和氣》	1978年			＊1979-1982香港學校音樂節「優勝者音樂會」壓軸聯合大合唱

Op.	作　品	發表年代	出版紀錄	演出型態	備　註
181	滅罪運動歌曲四首	1979年			*為香港民政司署創作歌唱比賽指定曲
182	《華僑自強歌》《四海同心》	1979年		合唱曲	
186	滅罪運動歌四首	1979年			*為香港中西區民政司署「提倡廉潔工作委員會」創作 *1980年歌唱比賽指定歌曲
193	社教歌曲三首	1981年			
196	《三民主義統一中國》《心聲之歌》	1981年		混聲合唱曲	
199	《中華民國萬壽無疆》	1982年		獨唱曲／合唱曲	*社教歌曲
209	應用歌曲二首	1983年			
219	《熱血灑疆場》	1984年		獨唱曲／合唱曲	
226	愛國歌曲二首	1984年			
227	《造船興國》《十大建設》	1985年		合唱曲	
247	《蔣故總統經國先生紀念歌》三首	1988年			
252	《國魂頌》	1988年		男聲三部合唱曲	
255	《國格頌》	1988年		合唱曲	
260	《天安門的怒吼》《血脈相連》《再築一道新長城》	1989年			
261	《起來！中國人》《為什麼》《詛咒曲》	1989年			
263	《血戰古寧頭》	1989年		大合唱曲	*應國防部之請作古寧頭戰役紀念歌
286	《良口烽煙曲》	1991年		大合唱曲	*重訂抗戰大合唱曲

其 他 類					
Op.	作　品	發表年代	出版紀錄	演出型態	備　註
202	《我愛高雄》《佛光頌》《樂壇的火炬》	1982年			

說明：1. 黃友棣的作品不下二千首，早期在中國大陸抗戰時期的作品，多數都已散佚不傳。

2. 本表根據黃氏《樂海無涯》、《樂教流芳》二書自編的作品目錄加以分類，但近年的作品仍然未能完整列入。

黃友棣論述作品表

書　名	出版時間	出版社	總頁數
《樂教新語》	1946年	廣州 / 懷遠書局	不詳
《音樂教學技術》	1957年12月 1969年	香港 / 海潮出版社 台北 / 音樂研究社	212頁
《中國音樂思想批判》	1965年11月	台北 / 樂友書房	206頁
《中國風格和聲與作曲》	1968年8月	台北 / 正中書局	234頁
《中國民歌的和聲》	1968年8月	台北 / 正中書局	42頁
《音樂創作散記》（上）（下）	1971年1月	台北 / 三民書局	
《音樂人生》	1975年6月	台北 / 東大圖書公司	317頁
《琴臺碎語》	1977年2月	台北 / 東大圖書公司	348頁
《樂林蓽露》	1978年8月	台北 / 東大圖書公司	229頁
《樂谷鳴泉》	1979年12月	台北 / 東大圖書公司	315頁
《樂韻飄香》	1982年5月	台北 / 東大圖書公司	208頁
《樂圃長春》	1986年12月	台北 / 東大圖書公司	298頁
《樂苑春回》	1989年	台北 / 東大圖書公司	302頁
《樂風泱泱》	1991年	台北 / 東大圖書公司	326頁
《樂境花開》	1992年	台北 / 東大圖書公司	310頁
《樂浦珠還》	1994年	台北 / 東大圖書公司	333頁
《樂海無涯》	1995年	台北 / 東大圖書公司	321頁
《樂教流芳》	1998年	台北 / 東大圖書公司	346頁

黃友棣獲獎紀錄

獎　項	獲獎曲目	時　間	主辦單位	備　註
愛國歌曲創作獎	《我要歸故鄉》（合唱曲 / 李韶作詞）	1952年8月	中國文藝協會	
文藝獎	《中華民國讚》（合唱曲 / 羅家倫譯詞）	1962年	教育部	
華僑創作獎		1963年8月	僑委會	
國父百年紀念獎		1965年11月		
中山文藝獎章	《偉大的中華》（合唱曲 / 何志浩作詞）	1967年11月		
社會教育服務獎		1967年	教育部	
海光獎章		1967年	僑委會	
音樂年文藝獎章		1968年8月	教育部	
榮譽獎		1982年5月	中國文藝協會第二十四屆	
特別貢獻獎		1983年6月	國家文藝基金會	＊與韋瀚章、林聲翕共同獲獎
埔光金像獎	《歌頌國民革命軍之父》（合唱曲）	1984年6月	國防部	
國軍文藝金像獎	《慈湖春暉》（合唱曲 / 王金榮作詞）	1984年10月		
國軍文藝銀像獎	《三民主義讚》（合唱曲 / 李長傑作詞）	1984年10月		
海外僑校資深優良教師獎		1986年4月	僑委會	
樂人紀念獎		1987年7月	香港中國民族音樂協會	＊與韋瀚章、林聲翕同時受獎
文化獎章		1994年12月	行政院	
傑出樂人獎		1996年10月	高雄市	
特殊優良文化貢獻獎		1997年	高雄市第十六屆文藝獎	

獎　項	獲獎曲目	時　間	主辦單位	備　註
傑出校友獎章		1998年	國立中山大學第一屆	
創作文化義工歌曲特別獎		1999年	高雄市文化處	
特別成就獎		1998年	高雄市第十八屆文藝獎	
資深文化人獎牌		2000年	行政院文建會	
終身成就獎		2000年	高雄市第十九屆文藝獎	
國家檔案之友獎座		2001年	國機檔案局	

國家圖書館出版品預行編目資料

黃友棣：不能遺忘的杜鵑花 / 沈冬撰文. -- 初版.
-- 宜蘭縣五結鄉：傳藝中心，2002[民91]
面； 公分. --（台灣音樂館. 資深音樂家叢書）
ISBN 957-01-3098-9（平裝）
1.黃友棣 – 傳記 2.音樂家 – 台灣 – 傳記

910.9886　　　　　　　　　　　　91023730

台灣音樂館 資深音樂家叢書

黃友棣──不能遺忘的杜鵑花

指導：行政院文化建設委員會
著作權人：國立傳統藝術中心
發行人：柯基良
　　地址：宜蘭縣五結鄉濱海路新水段301號
　　電話：（03）960-5230・（02）3343-2251
　　網址：www.ncfta.gov.tw
　　傳真：（02）3343-2259
顧問：申學庸、金慶雲、馬水龍、莊展信
計畫主持人：林馨琴
主編：趙琴
撰文：沈冬
執行編輯：心岱、郭玢玢、巫如琪
美術設計：小雨工作室
美術編輯：葉鈺貞、何俐芳
出版：時報文化出版企業股份有限公司
　　臺北市108和平西路三段240號4Ｆ
　　發行專線：（02）2306-6842
　　讀者免費服務專線：0800-231-705
　　郵撥：0103854~0時報出版公司
　　信箱：臺北郵政七九～九九信箱
　　時報悅讀網：http:// www.readingtimes.com.tw
　　電子郵件信箱：ctliving@readingtimes.com.tw
製版：瑞豐實業股份有限公司
印刷：詠豐彩色印刷股份有限公司
初版一刷：二〇〇二年十二月二十日
定價：600元

◎本書圖片來源皆由黃友棣提供。